中国书法碑帖集句集联章法创作丛书

颜真卿楷书技法指南

集句集联

司惠国 编著

中国财富出版社有限公司

U0139539

扫码看教学视频

图书在版编目（CIP）数据

颜真卿楷书技法指南.集句集联 / 司惠国编著 .—北京：中国财富出版社有限公司，2022.3

（中国书法碑帖集句集联章法创作丛书）

ISBN 978-7-5047-7665-5

Ⅰ.①颜…　Ⅱ.①司…　Ⅲ.①楷书—书法—指南　Ⅳ.①J292.113.3–62

中国版本图书馆 CIP 数据核字（2022）第 042753 号

策划编辑	张彩霞	**责任编辑**	张红燕　蔡 莹	**版权编辑**	李 洋
责任印制	尚立业	**责任校对**	张营营	**责任发行**	杨恩磊

出版发行	中国财富出版社有限公司		
社　　址	北京市丰台区南四环西路 188 号 5 区 20 楼	**邮政编码**	100070
电　　话	010-52227588 转 2098（发行部）	010-52227588 转 321（总编室）	
	010-52227566（24 小时读者服务）	010-52227588 转 305（质检部）	
网　　址	http://www.cfpress.com.cn	**排　　版**	宝蕾元
经　　销	新华书店	**印　　刷**	河北鑫兆源印刷有限公司
书　　号	ISBN 978-7-5047-7665-5/J・0086		
开　　本	889mm×1194mm　1/16	**版　　次**	2022 年 6 月第 1 版
印　　张	7.75	**印　　次**	2022 年 6 月第 1 次印刷
字　　数	41 千字	**定　　价**	28.00 元

编者的话：

　　书法是我国具有民族特点的传统艺术，它有着悠久的历史，在漫长的发展演变过程中，由萌芽初创到成熟完美，笔画、结体和章法布局不断美化完善，成为人们日常生活、工作、学习的重要手段。

　　楷书，即我们所说的正楷和真书。楷书的"楷"是"楷模""法度""样板"之意。点画分明，字形端正，结构严谨，繁简得宜，成为楷书的特点。

　　本系列丛书，是依据汉字结体规律、书写法及实用要求，以我国历史上最有影响的书法家代表作品为对象，其中欧阳询《九成宫碑》、颜真卿《颜勤礼碑》、柳公权《玄秘塔碑》、赵孟頫《胆巴碑》，被视为毛笔书法的入门字帖，书写者学习后很快就能掌握结构规律和书写方法，是当前具有实用价值的临习范本。

　　按照实用要求，集字是由临摹到创作转化的一个重要环节，是学习古代传统经典法帖的一个重要过程，通过集字练习，可以很好地将临摹与实际应用相结合。通过编写和选字，集成技法、章法、集句、集联等版块，方便书写者日常使用。同时，本系列丛书中也列举了多种供广大书法爱好者创作时采用的作品幅式。

　　本系列丛书，内容全面系统，结构完整有条理，语言通俗易懂，学习指导性强，有对书法基础知识、基本技法等全面系统的介绍，对学习者可起到事半功倍的作用。

编　者

目　录

集句

集联

大 有 作 為

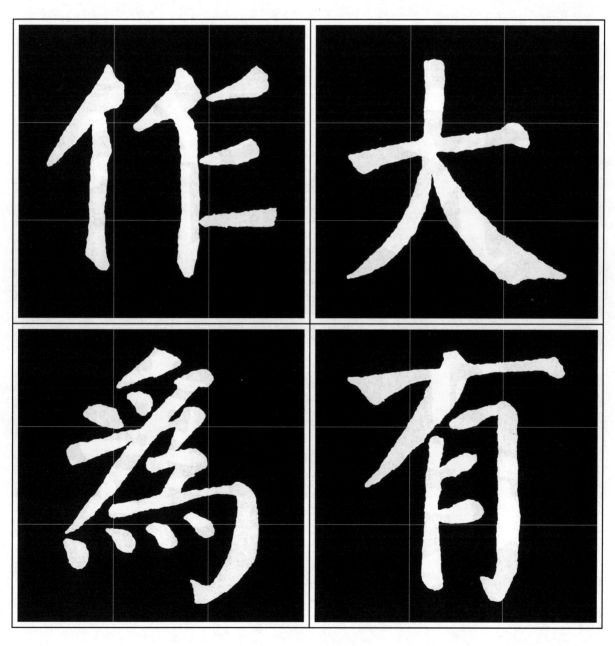

大有作为

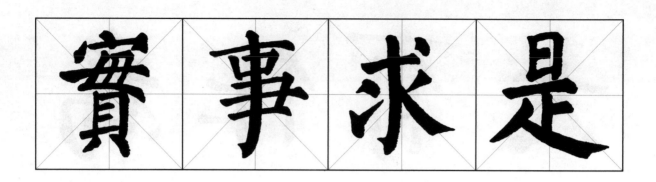

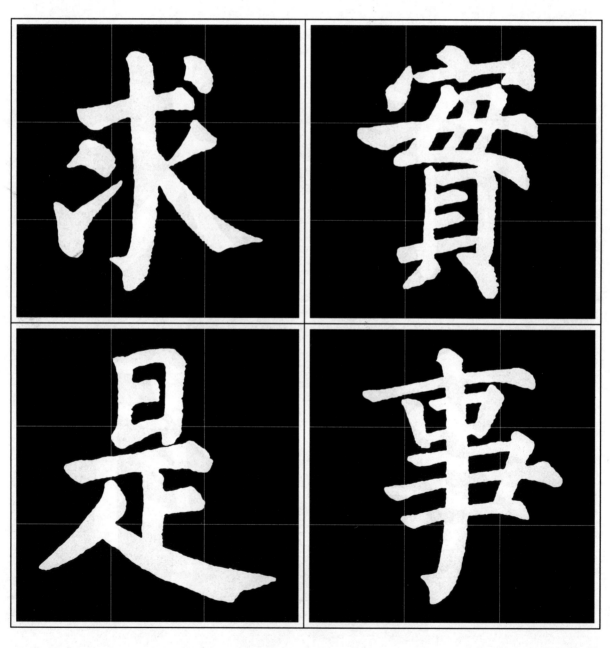

实事求是

詩 書 藏 真

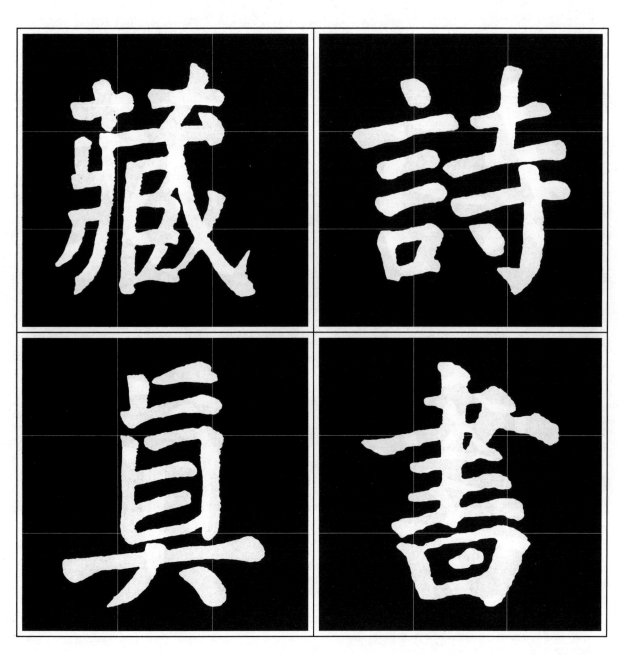

诗书藏真

敏 而 好 學

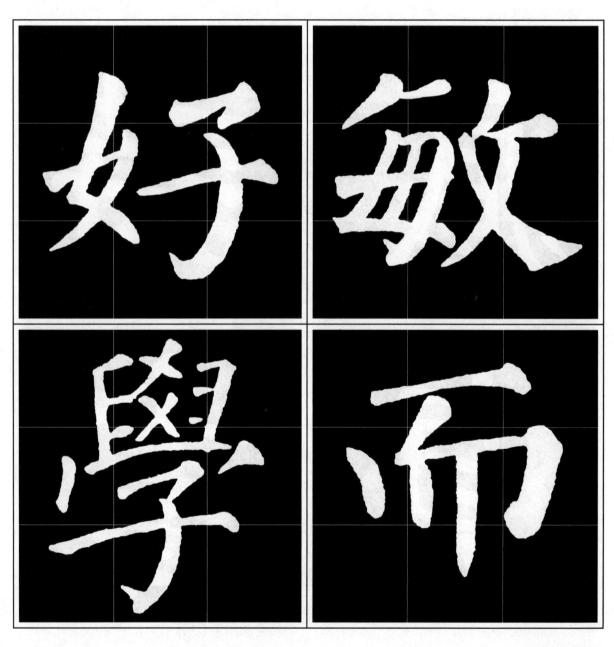

敏而好学

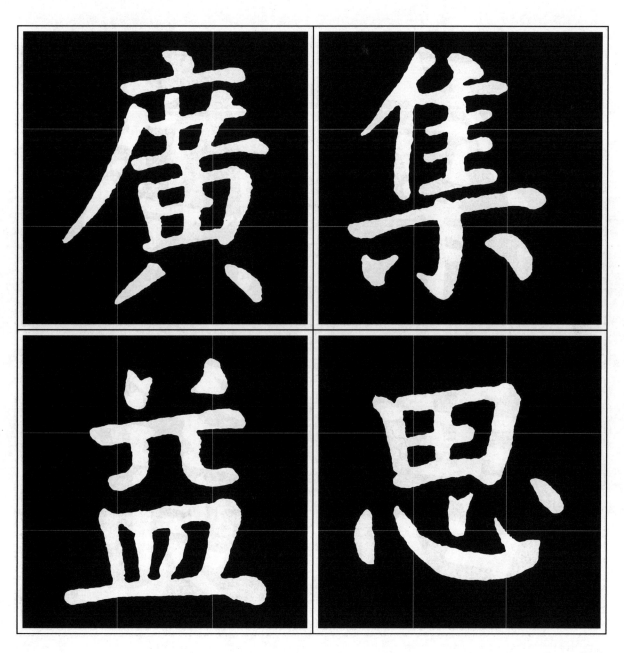

集思广益

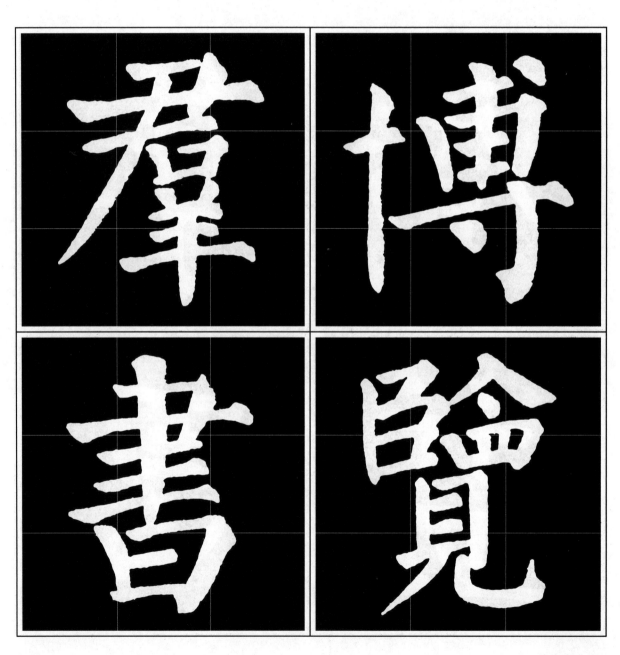

博览群书

業 精 於 勤

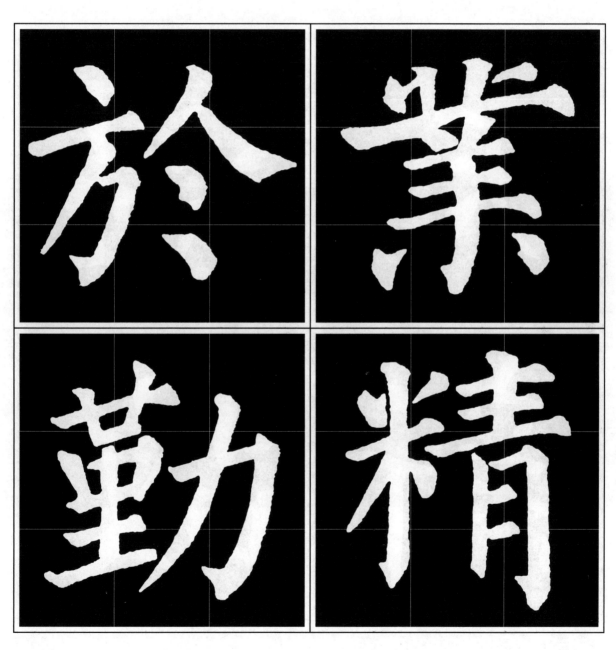

业精于勤

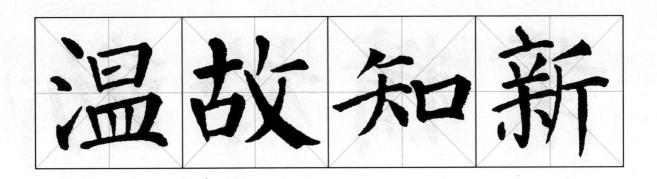

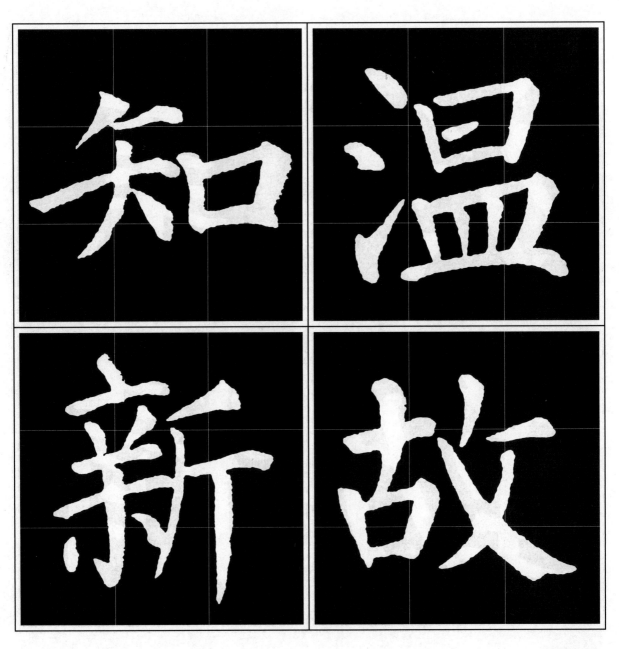

温故知新

贵在坚持

博通上下

書畫延年

书画延年

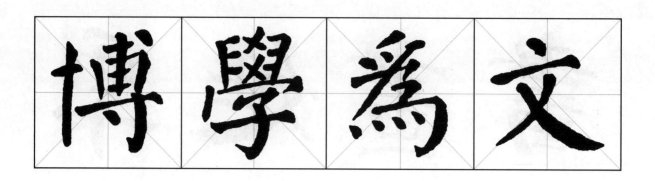

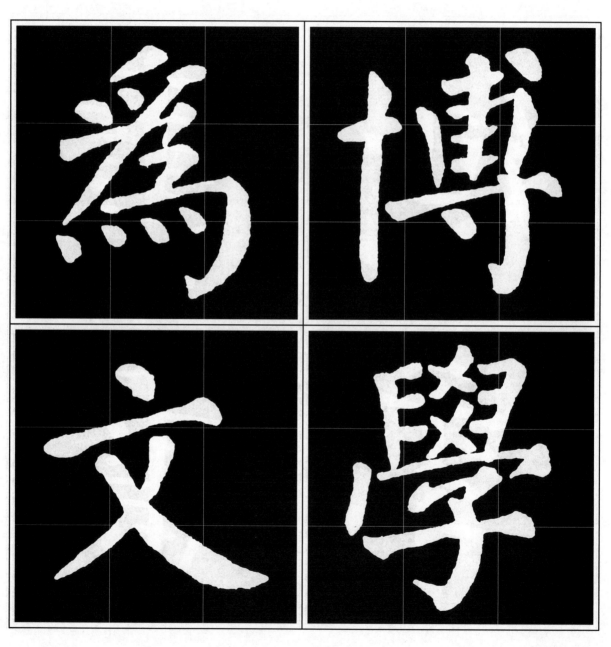

博学为文

春華秋實

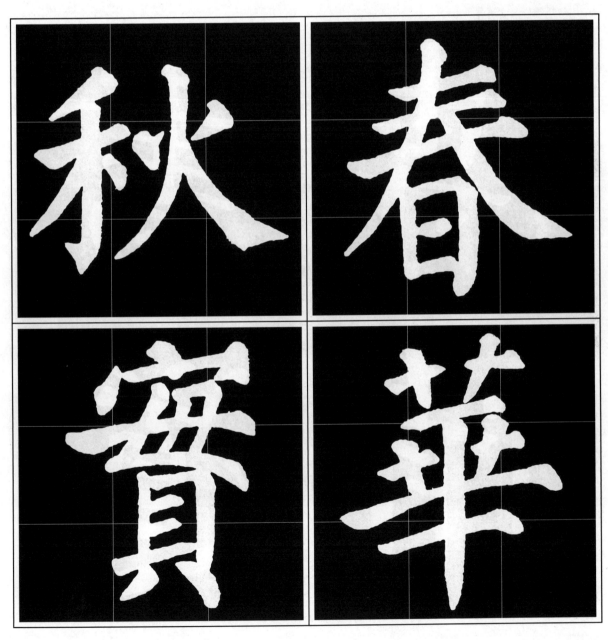

春华秋实

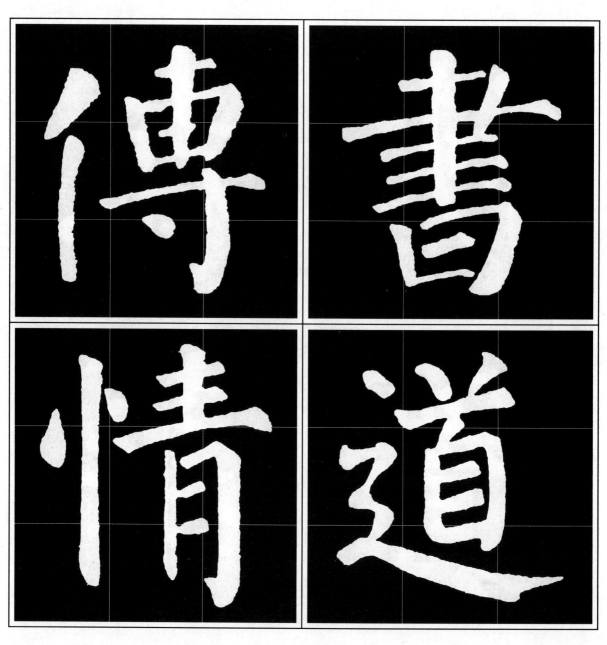

书道传情

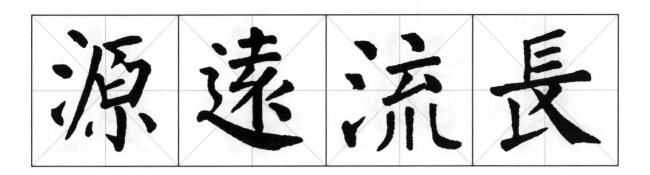

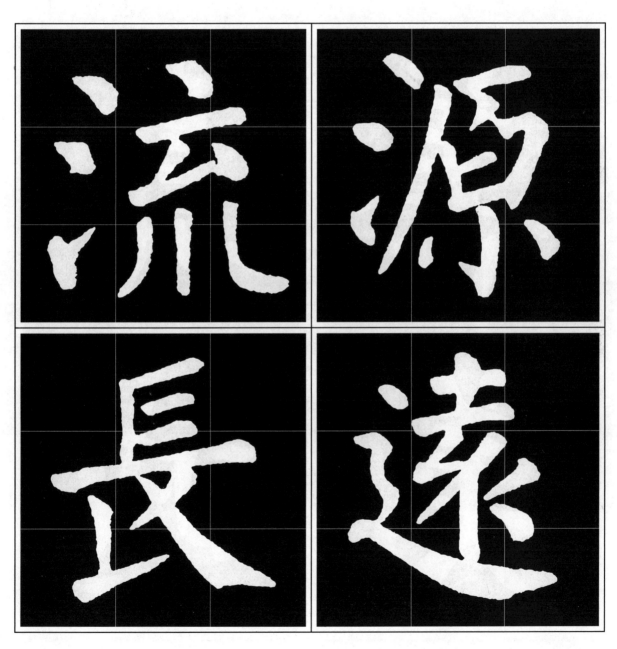

源远流长

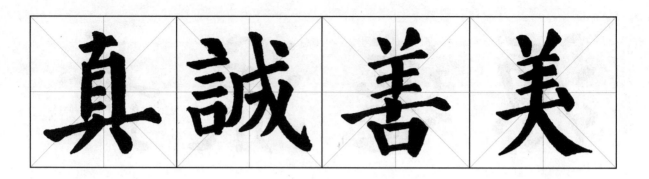

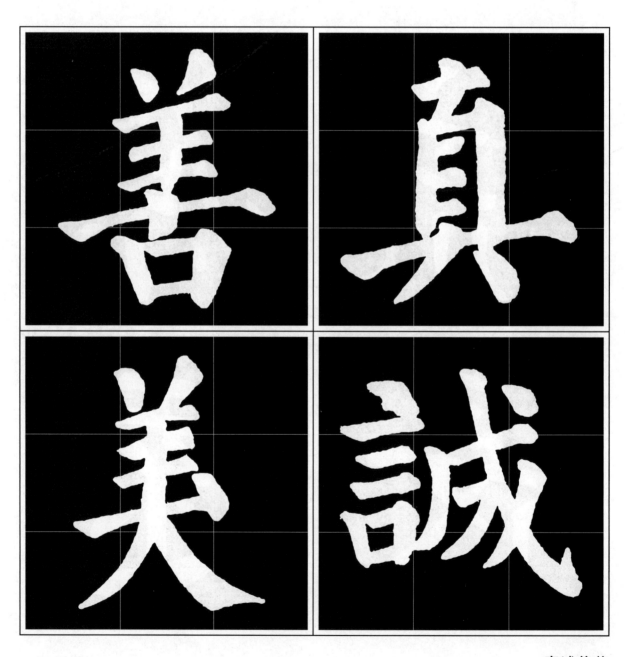

真诚善美

博雅集秀

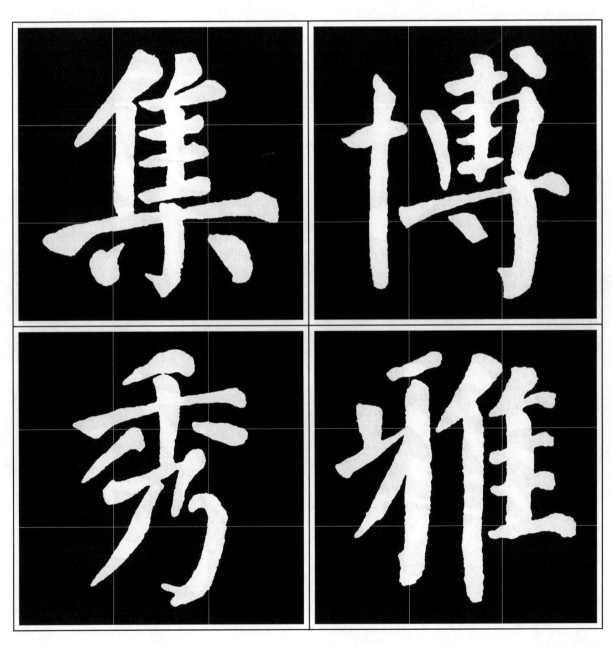

博雅集秀

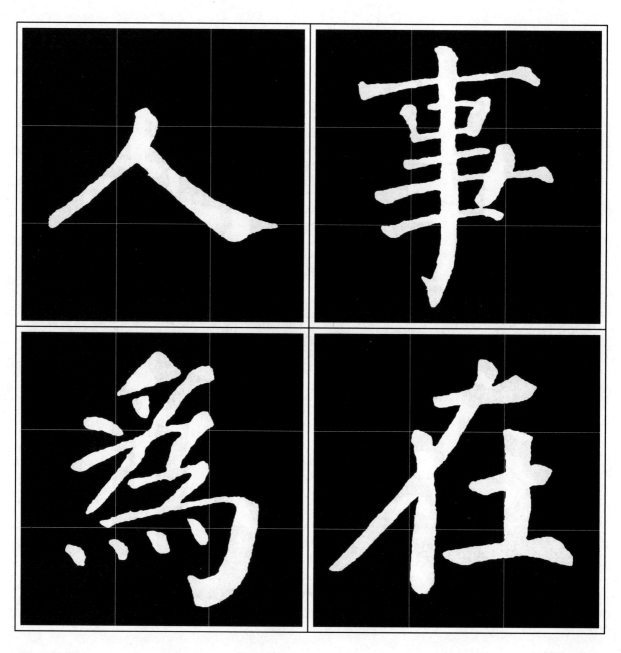

事在人为

虚懷若谷

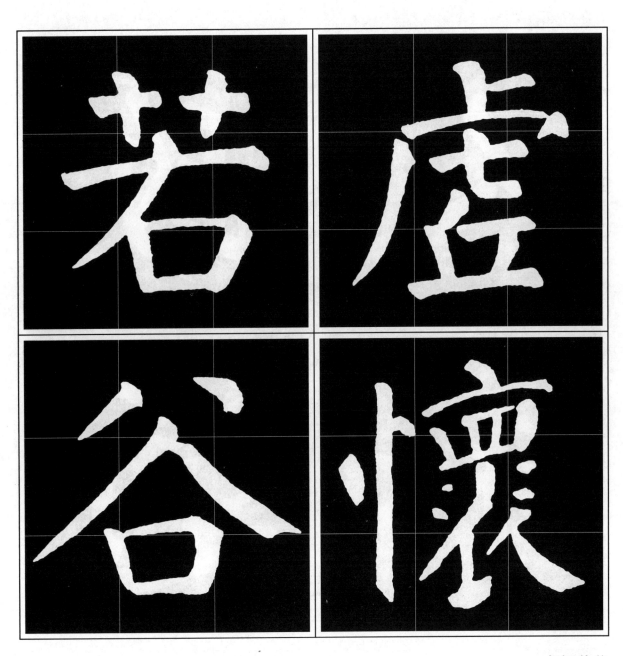

虚怀若谷

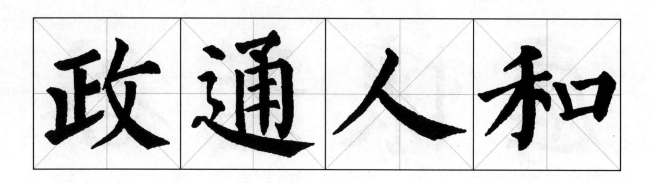

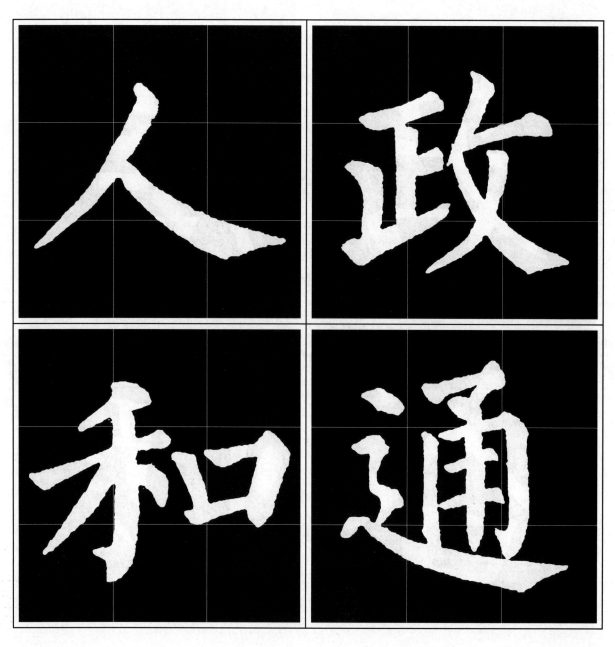

政通人和

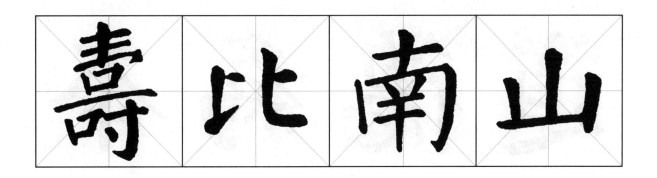

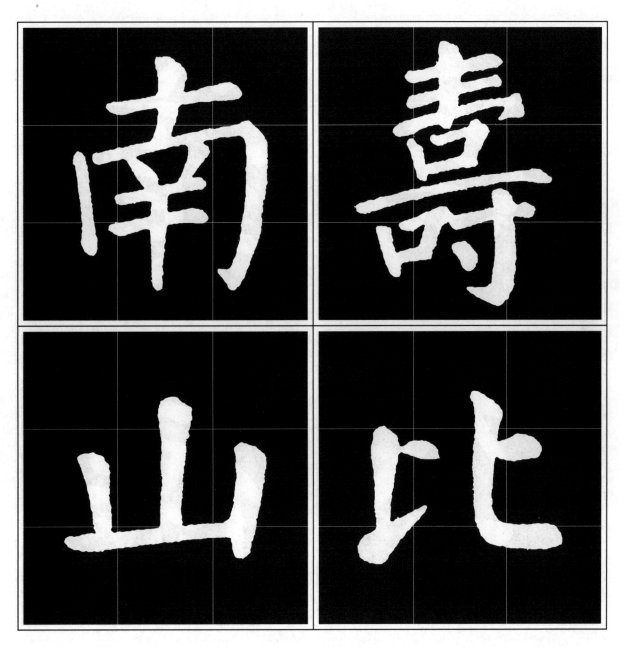

寿比南山

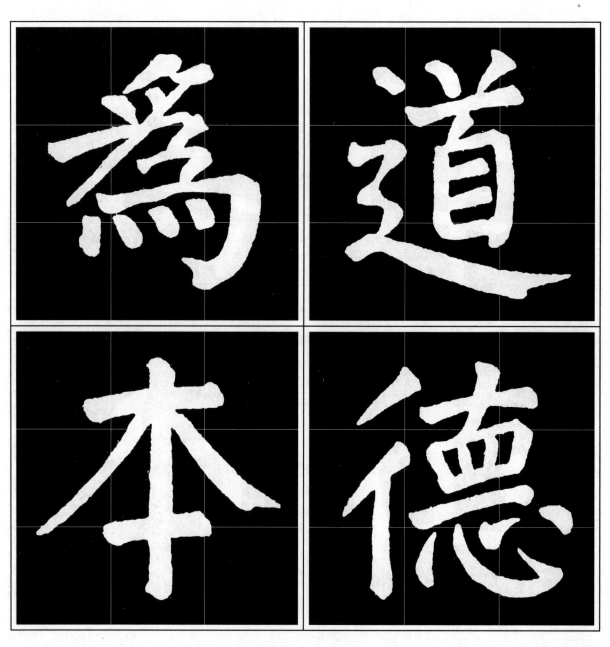

道德为本

龍鳳呈祥

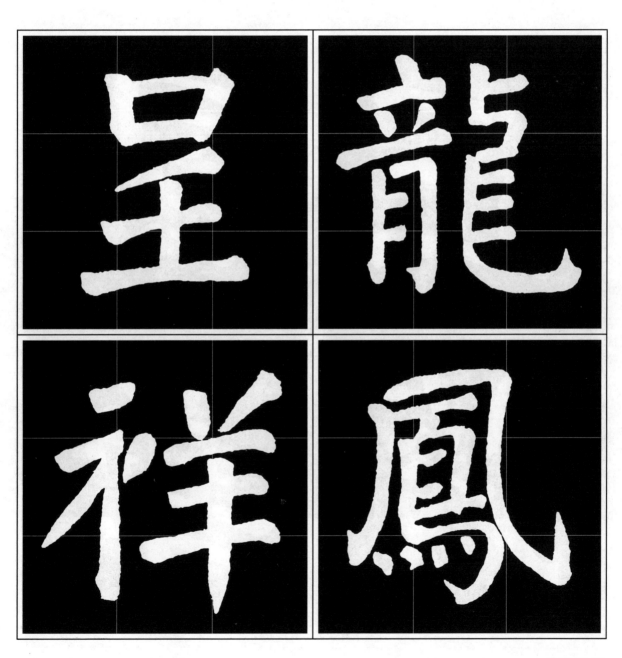

龙凤呈祥

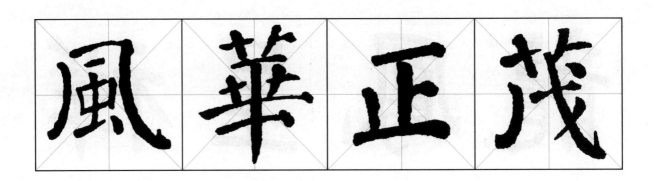

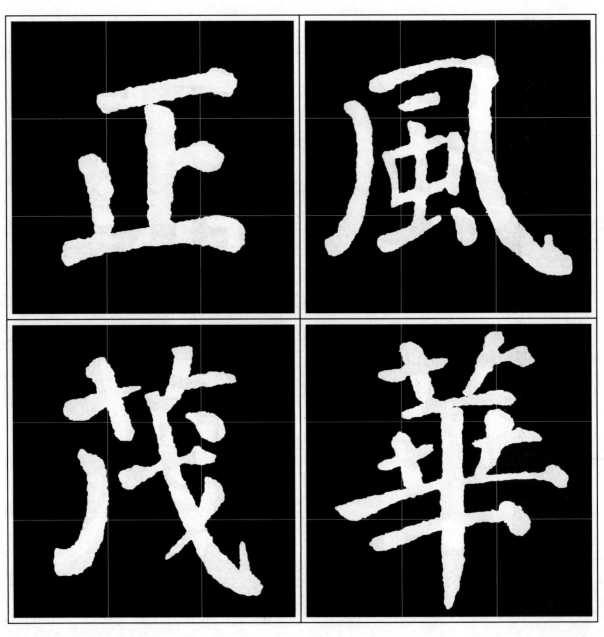

风华正茂

清風朙月

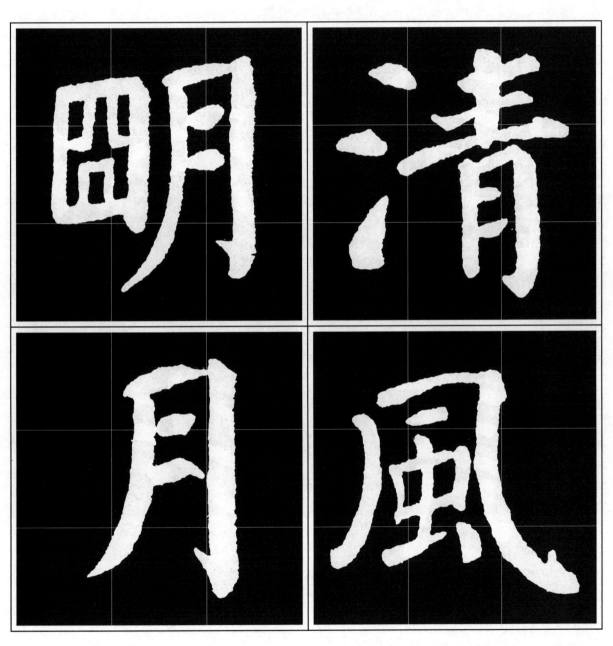

清风朙月

和光同塵

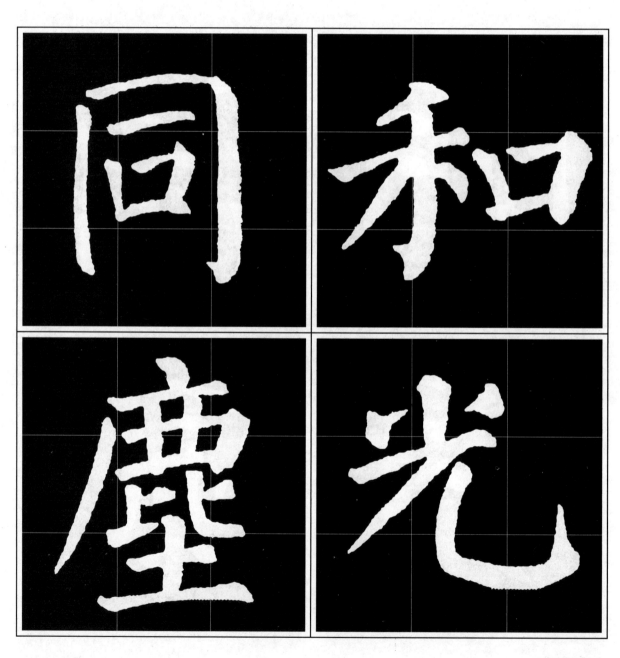

和光同尘

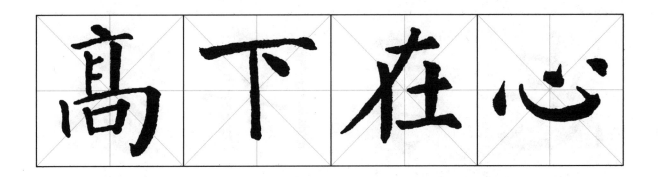

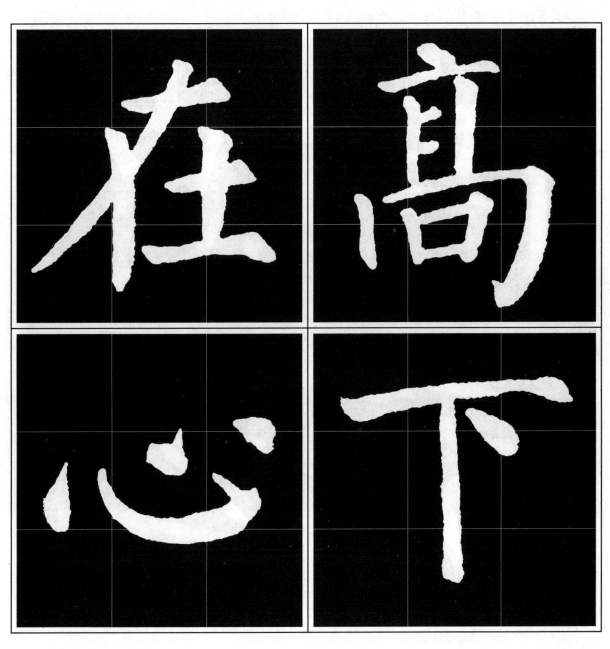

高下在心

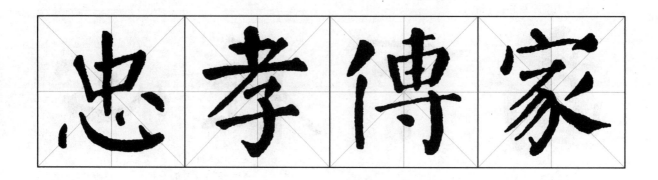

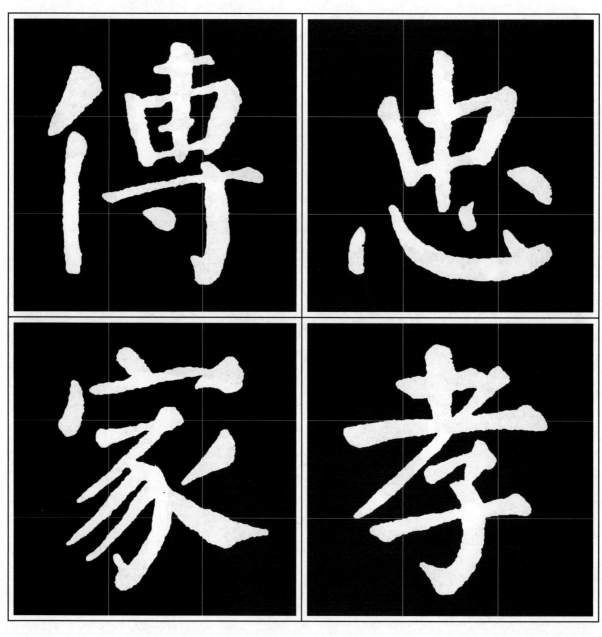

忠孝传家

書道千秋

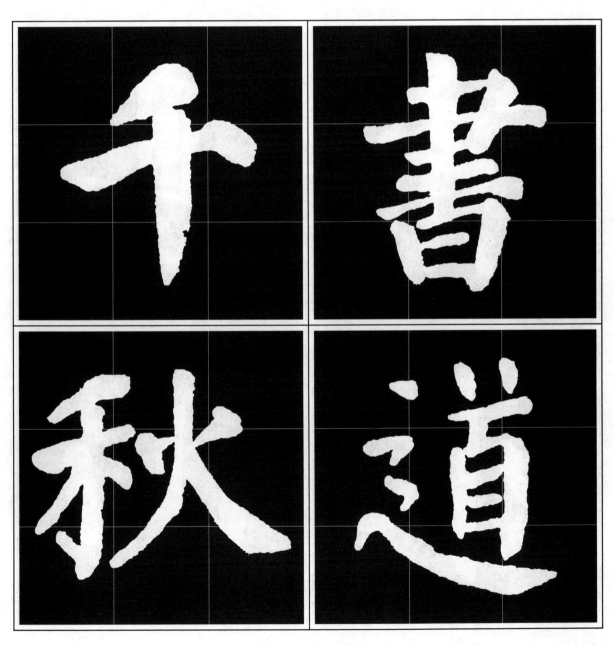

书道千秋

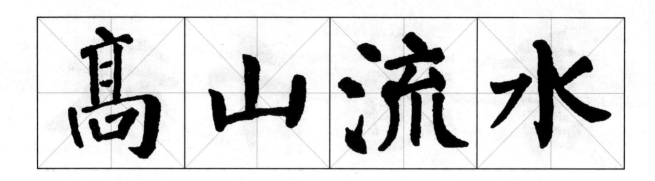

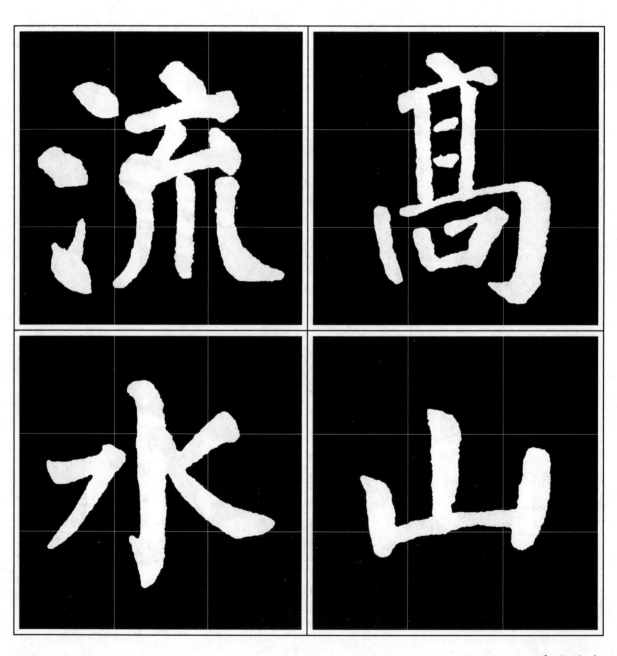

高山流水

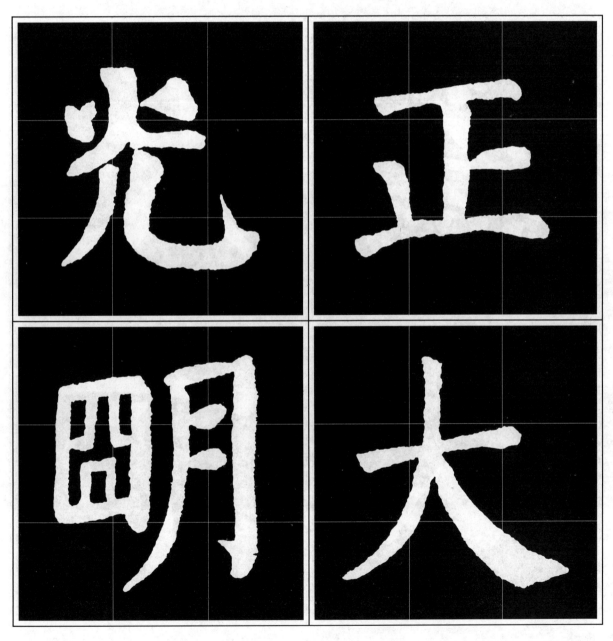

正大光明

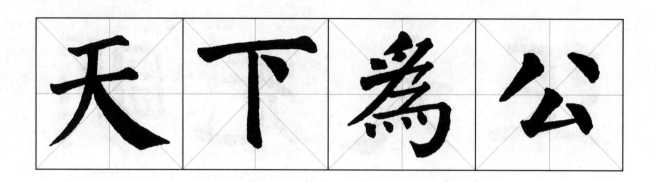

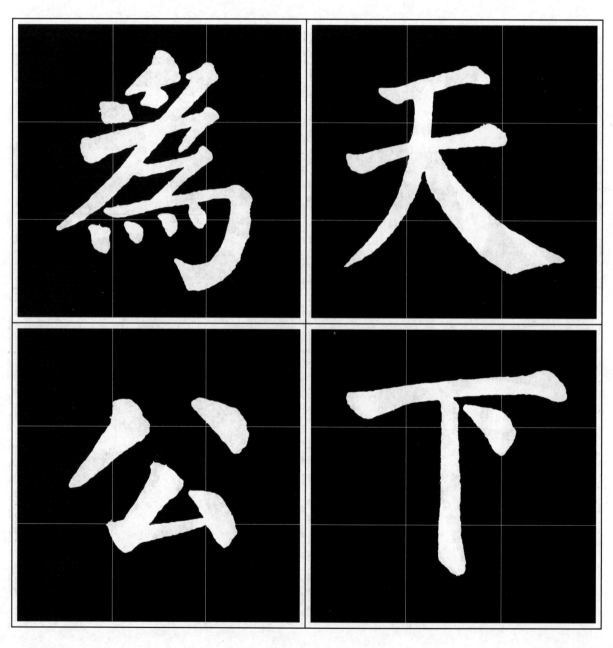

天下为公

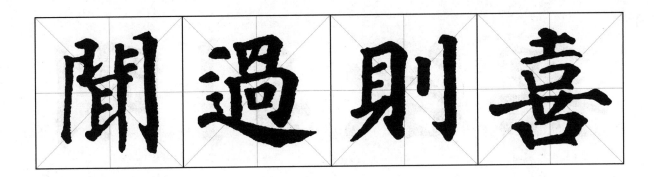

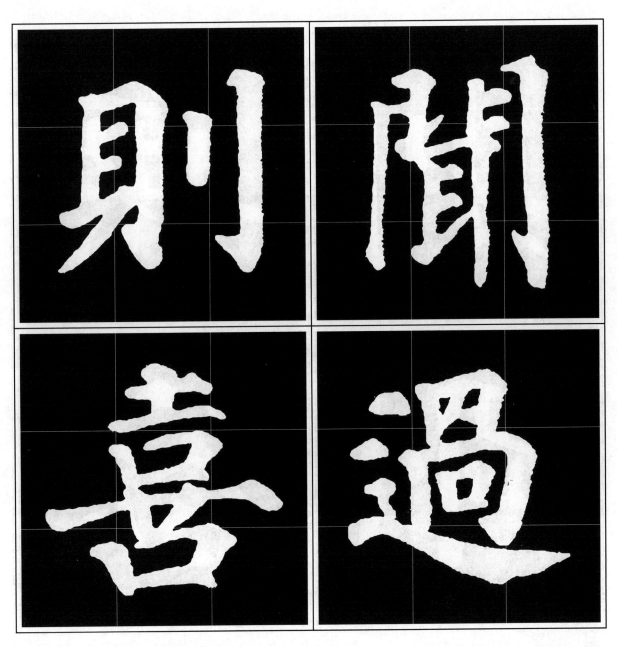

闻过则喜

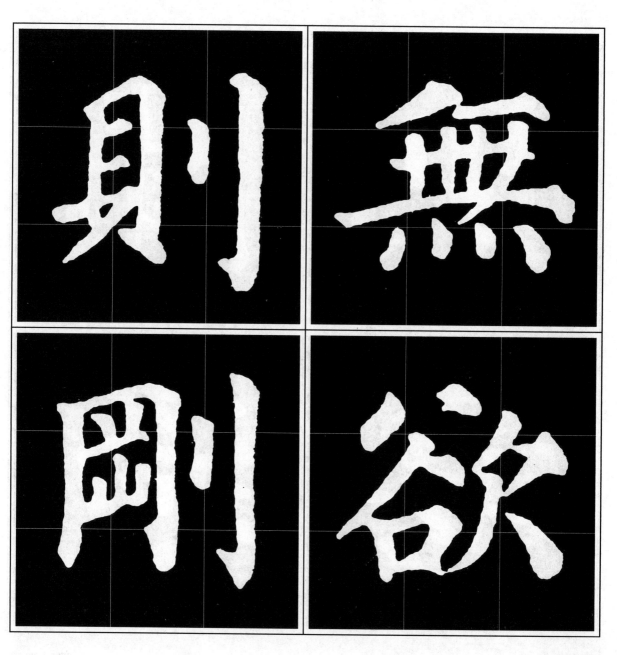

无欲则刚

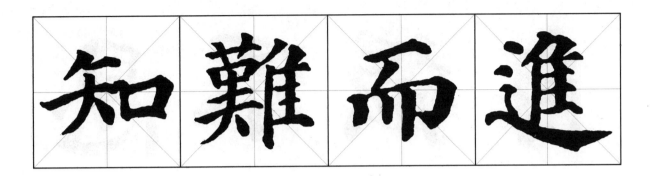

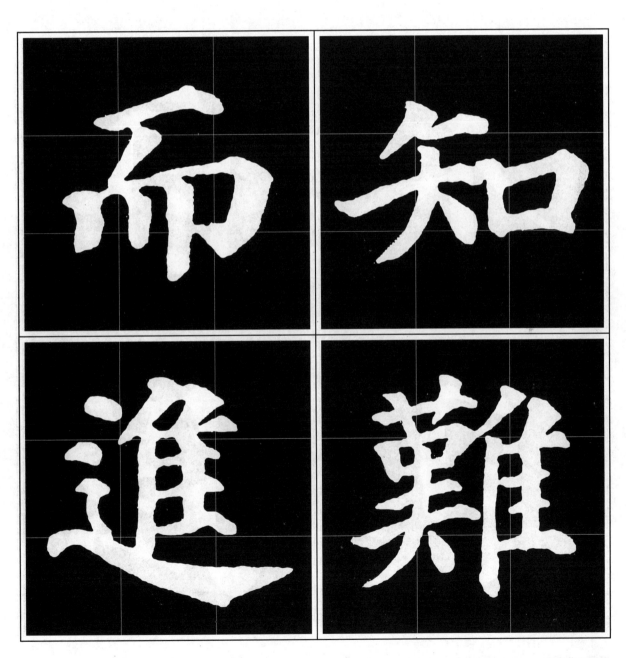

知难而进

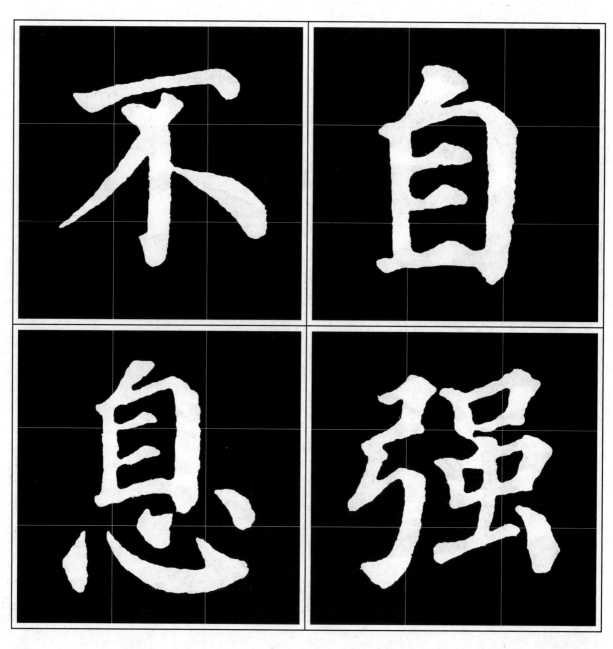

自强不息

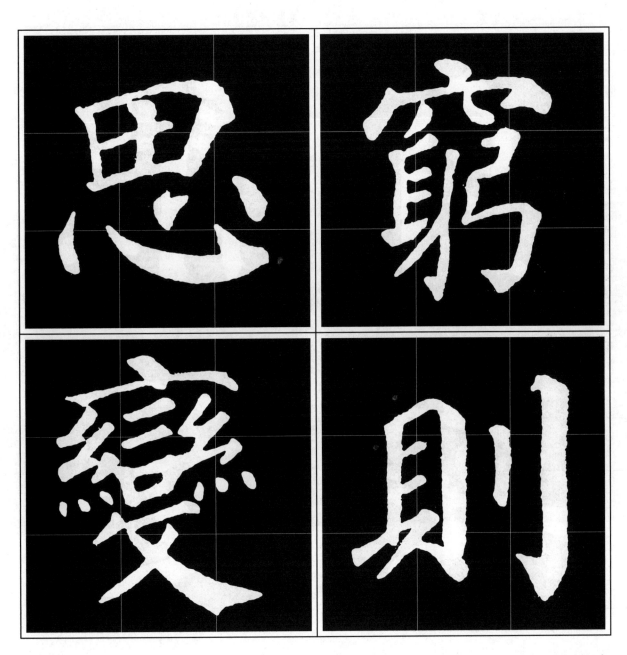

穷则思变

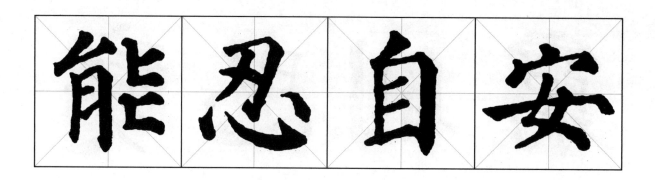

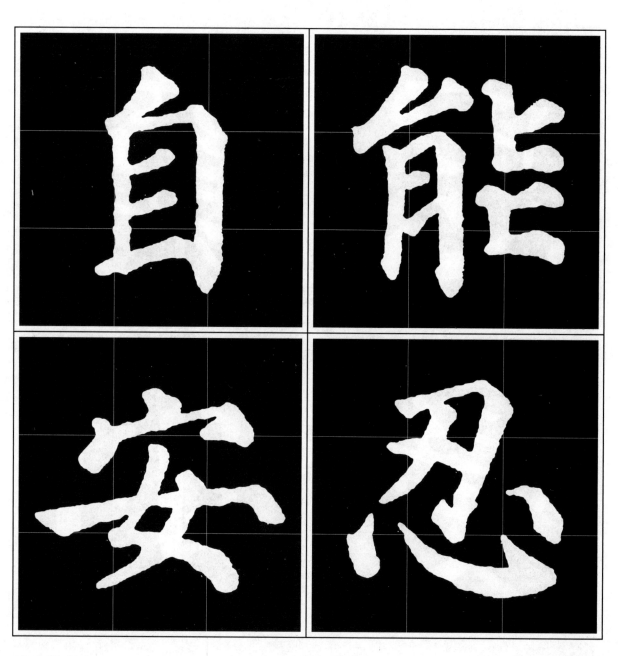

能忍自安

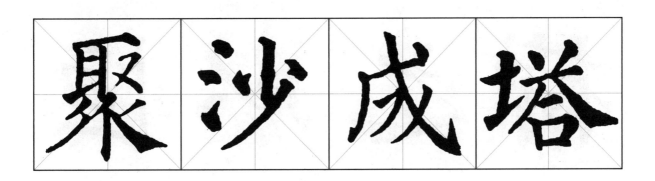

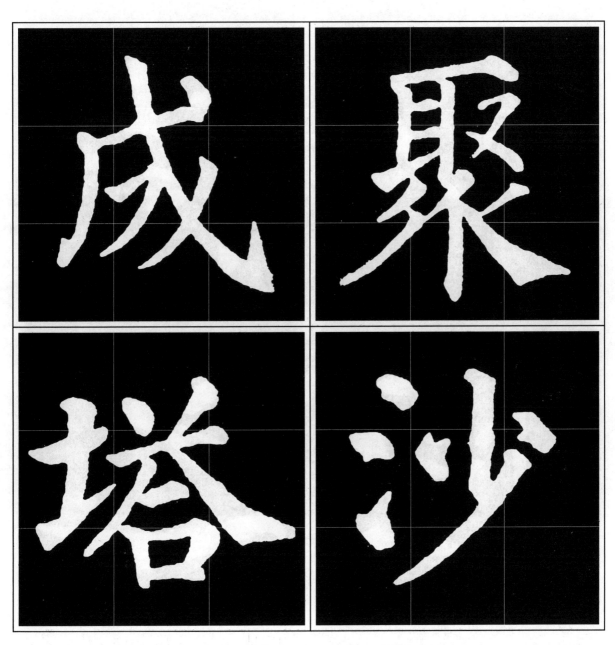

聚沙成塔

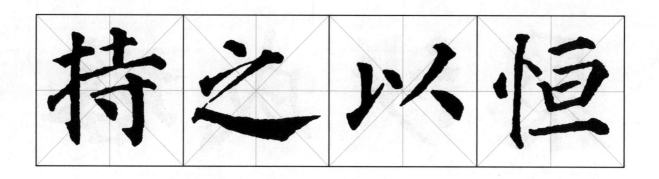

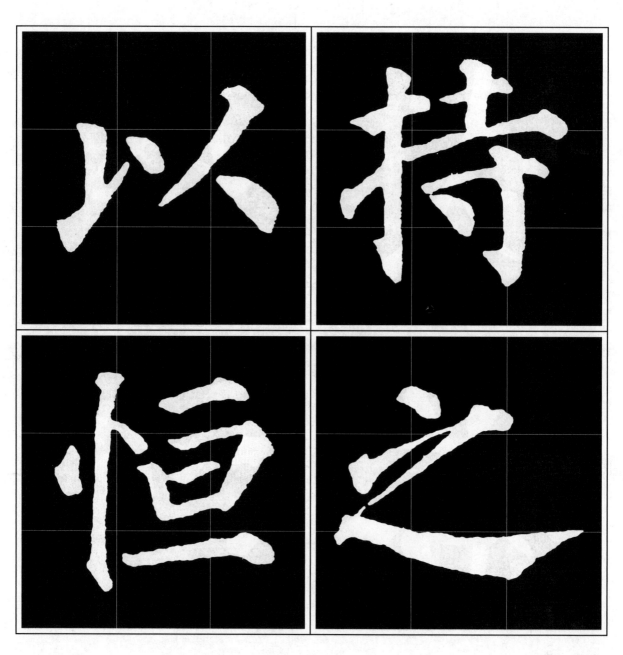

持之以恒

静 觀 自 得

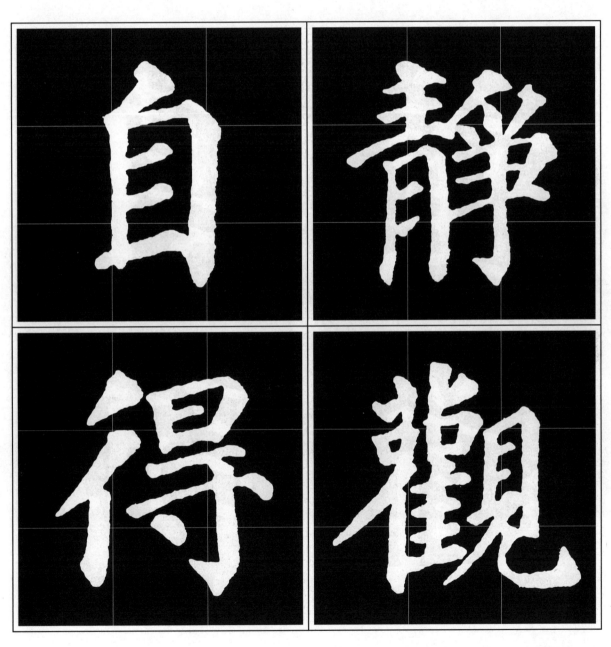

静观自得

41

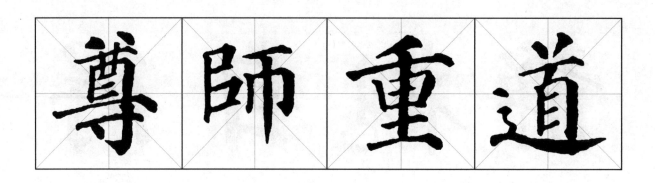

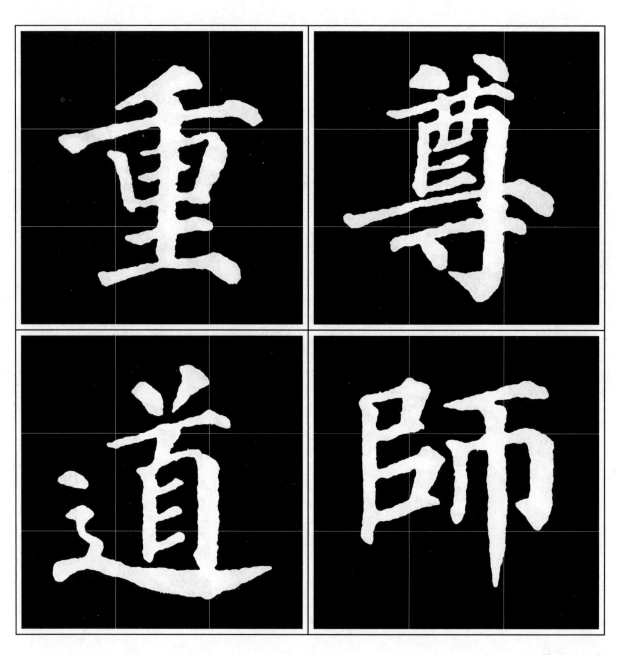

尊师重道

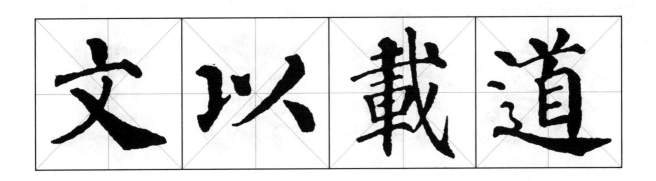

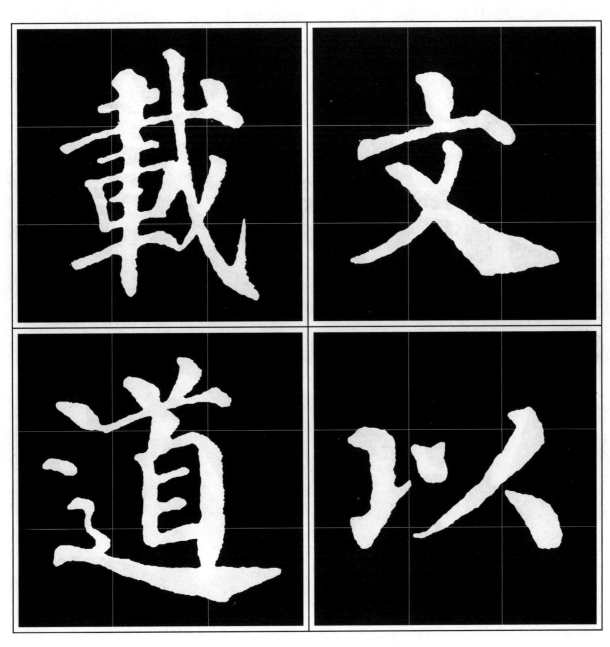

文以载道

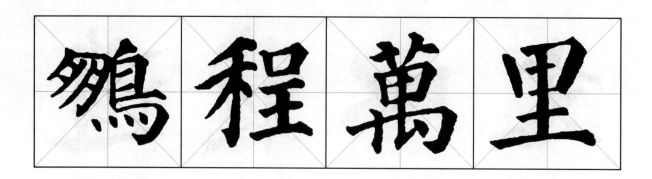

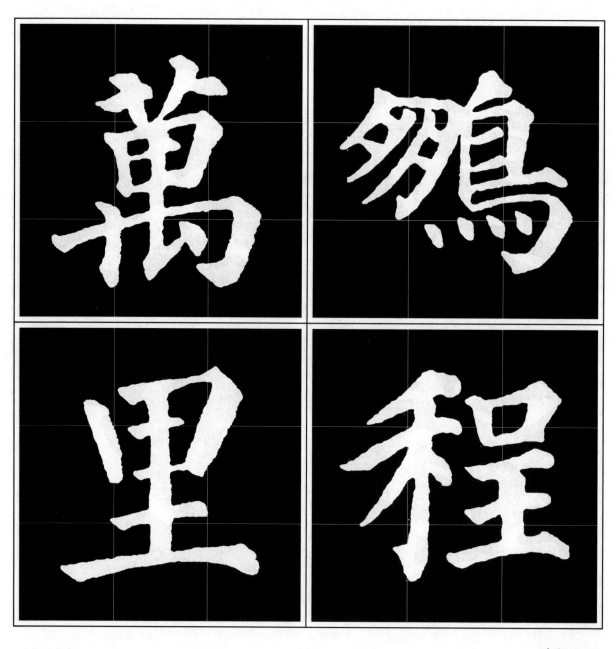

鹏程万里

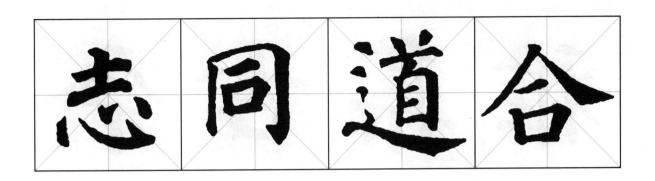

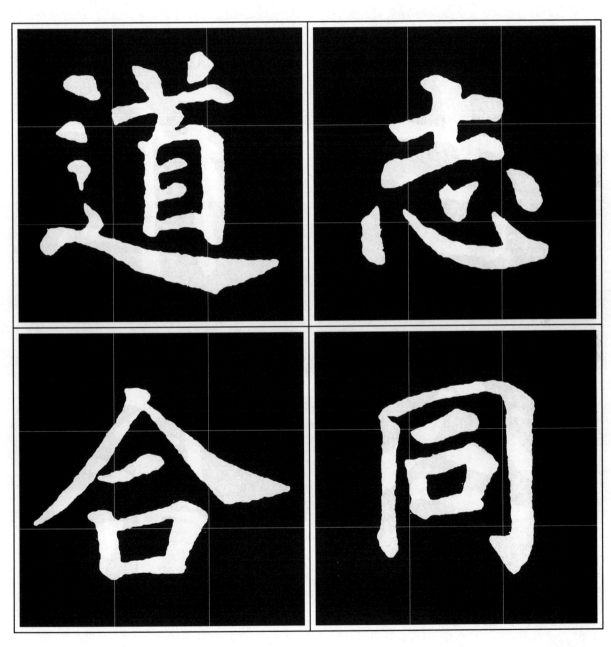

志同道合

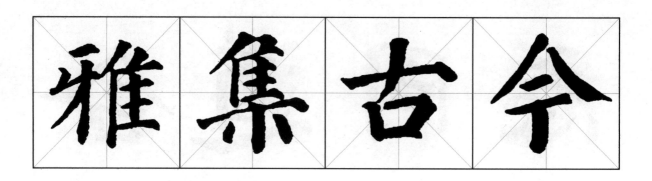

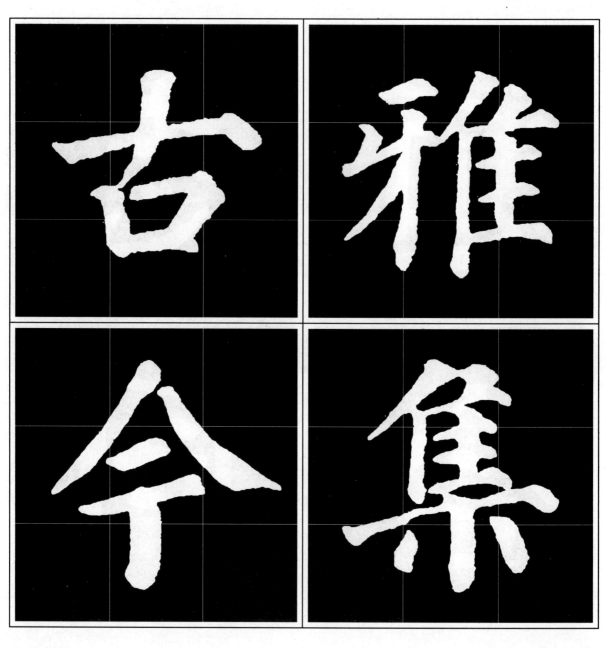

雅集古今

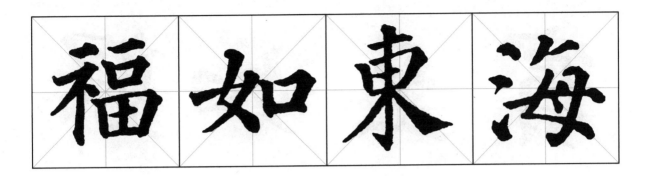

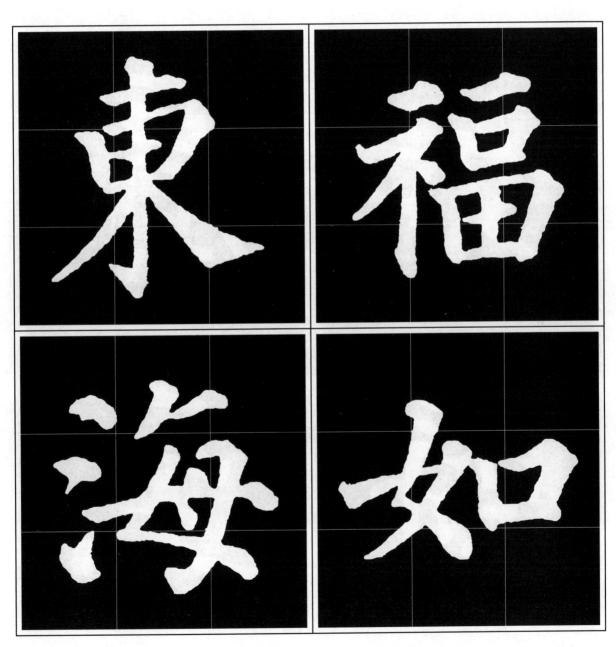

福如东海

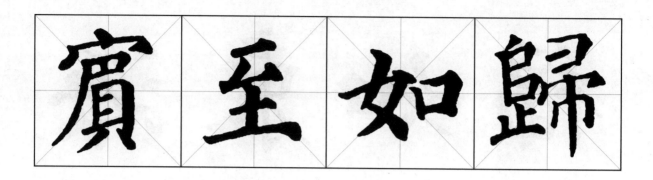

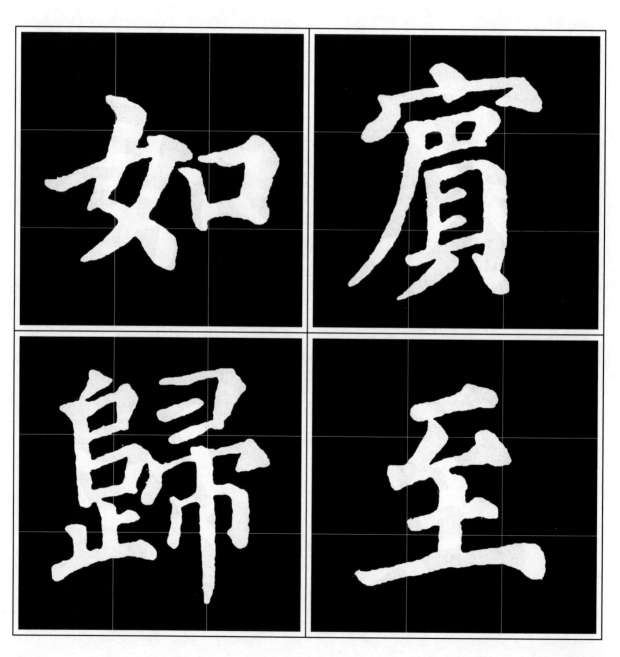

宾至如归

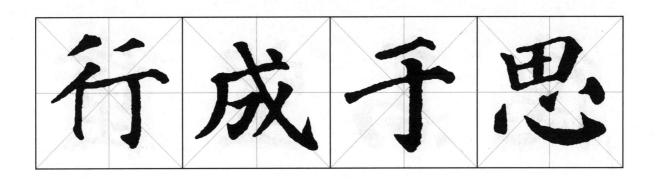

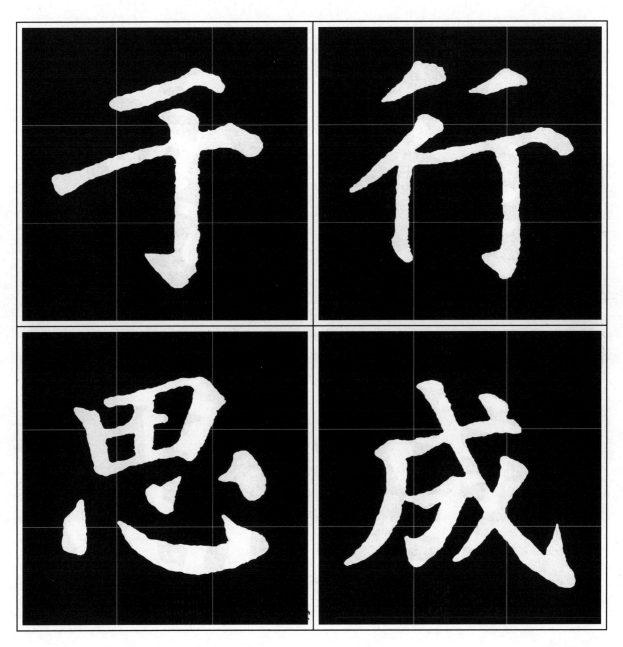

行成于思

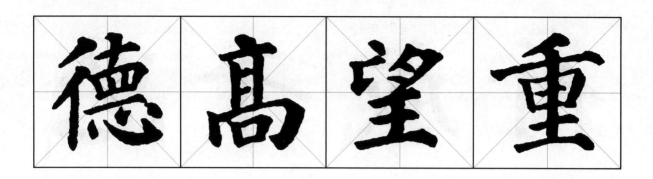

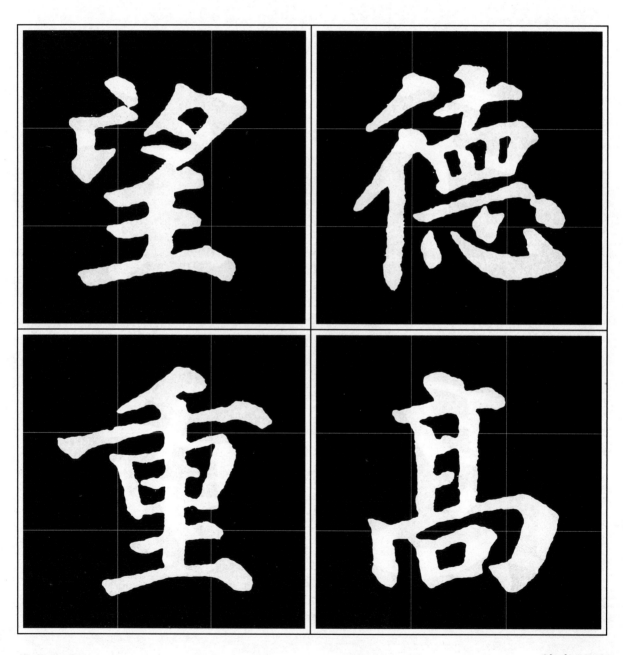

德高望重

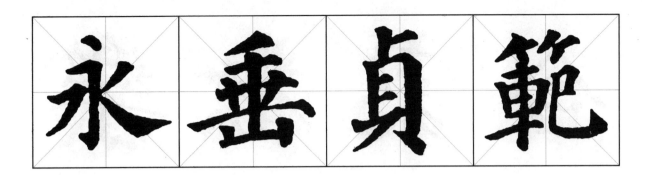

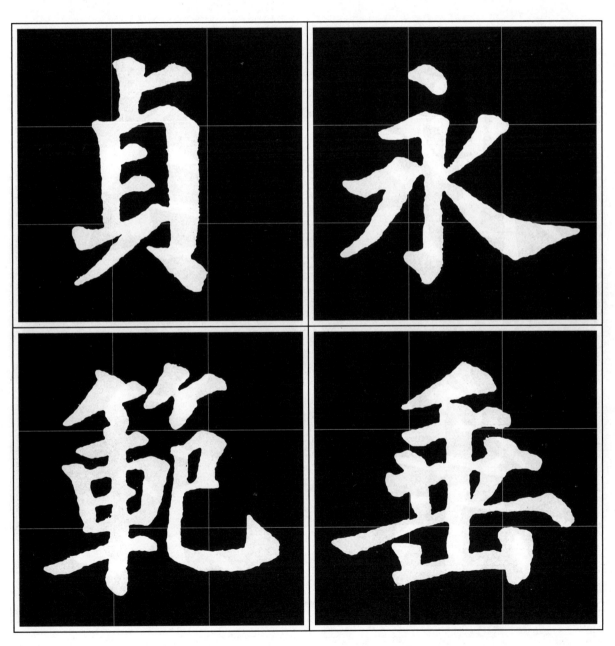

永垂贞范

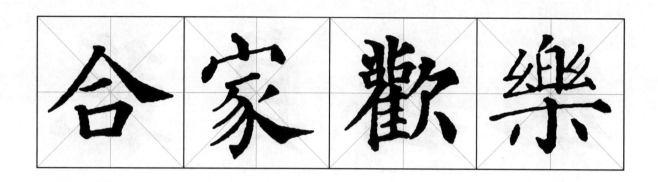

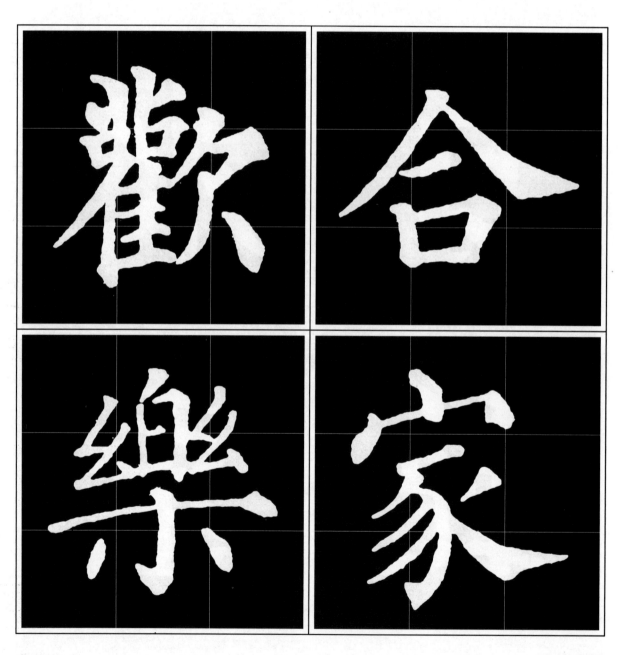

合家欢乐

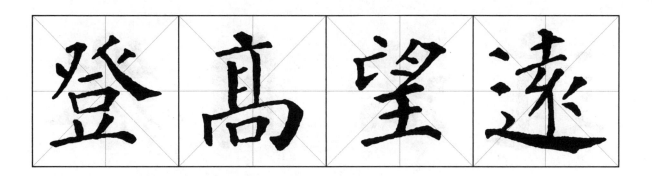

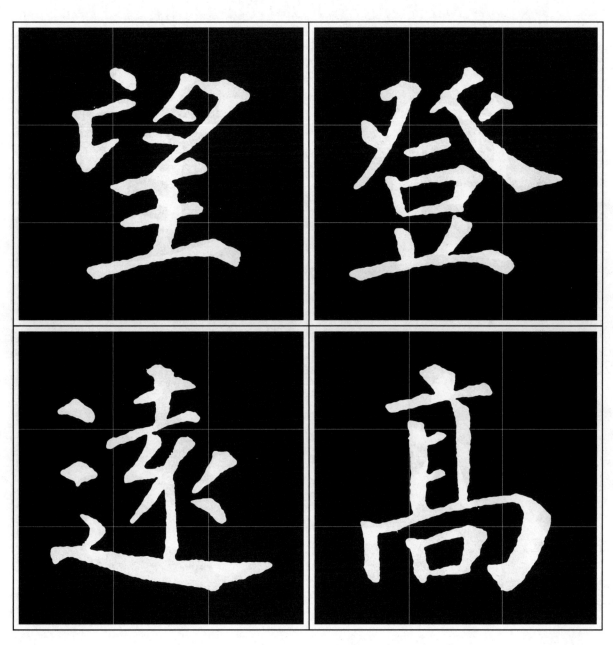

登高望远

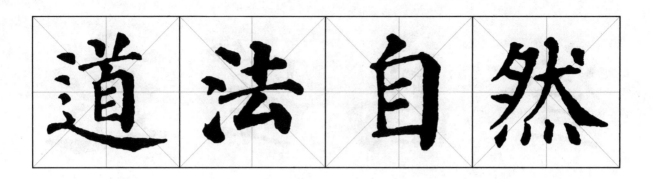

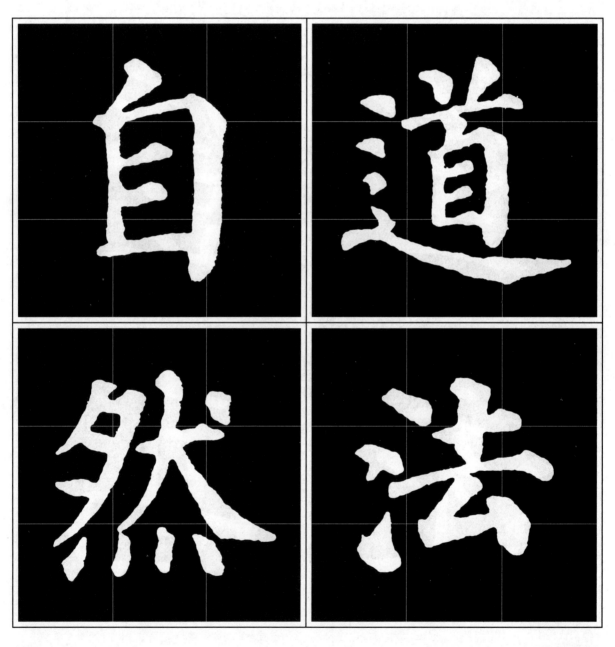

道法自然

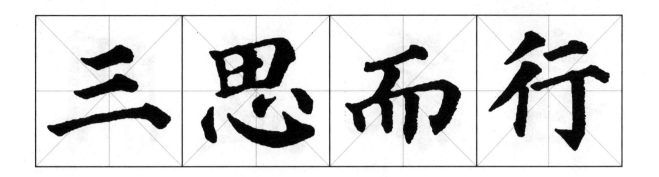

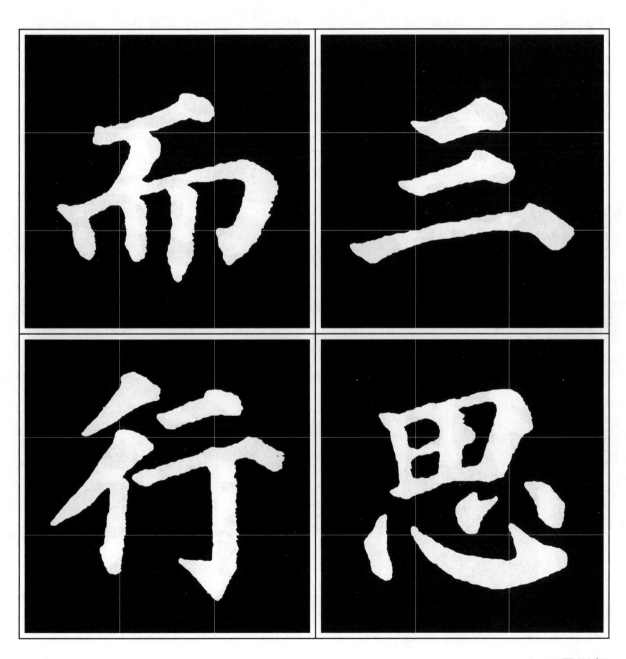

三思而行

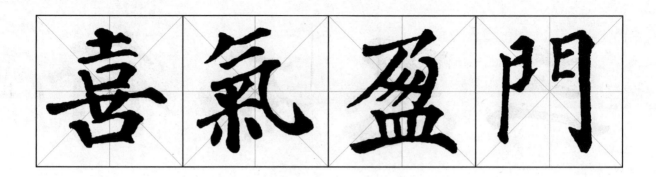

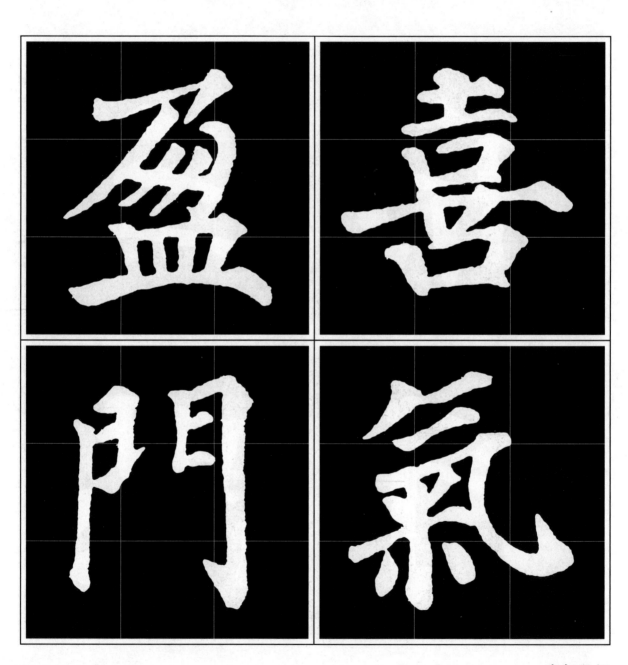

喜气盈门

外师造化

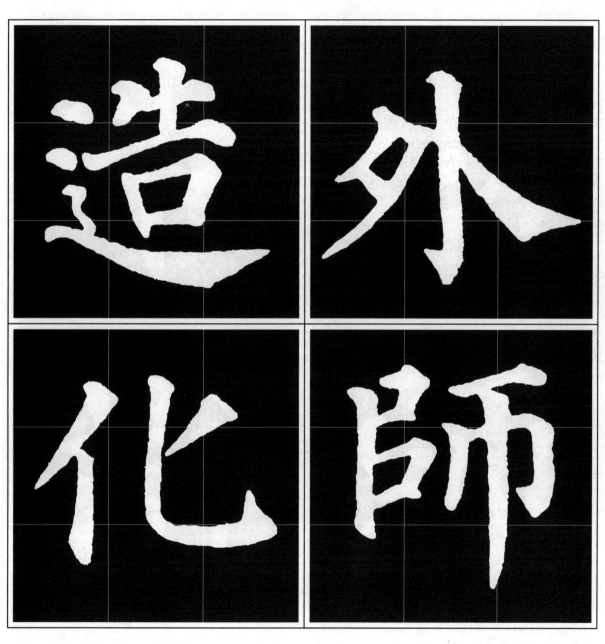

外师造化　中得心源

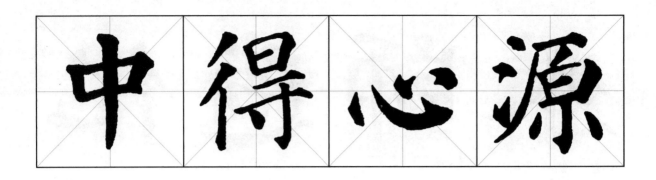

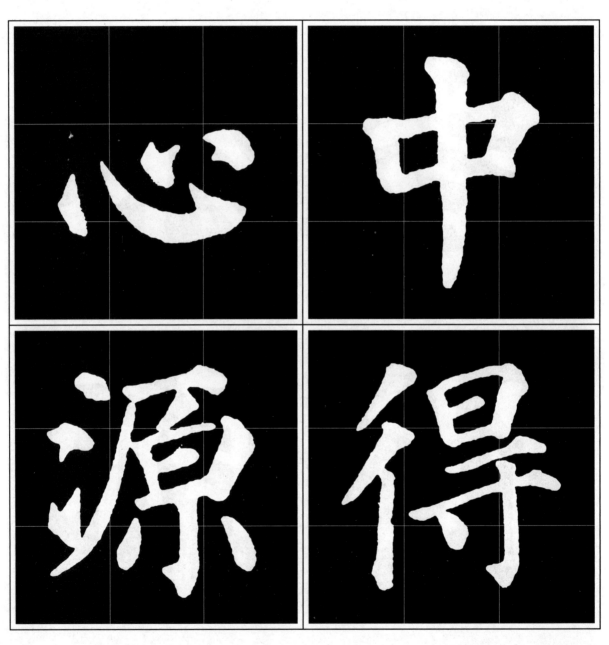

外师造化　中得心源

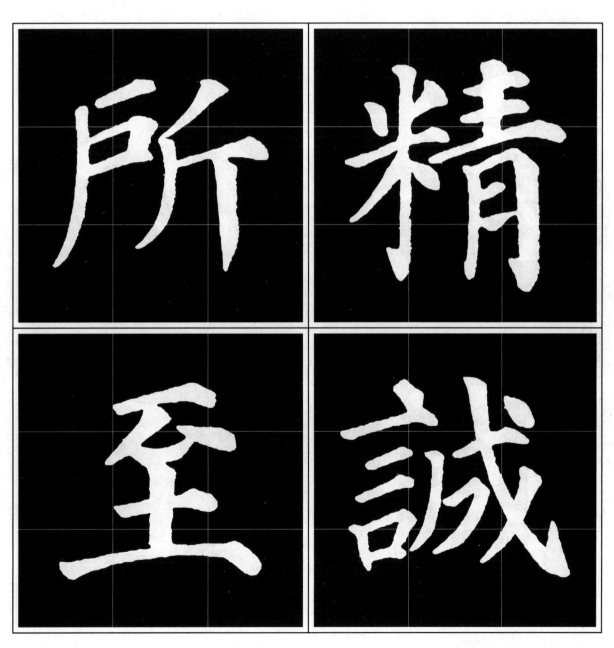

精诚所至　金石为开

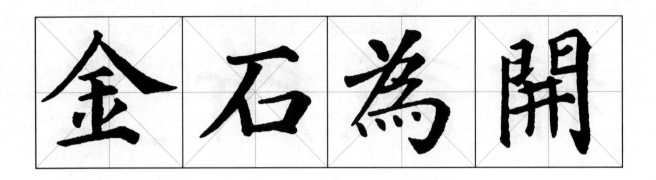

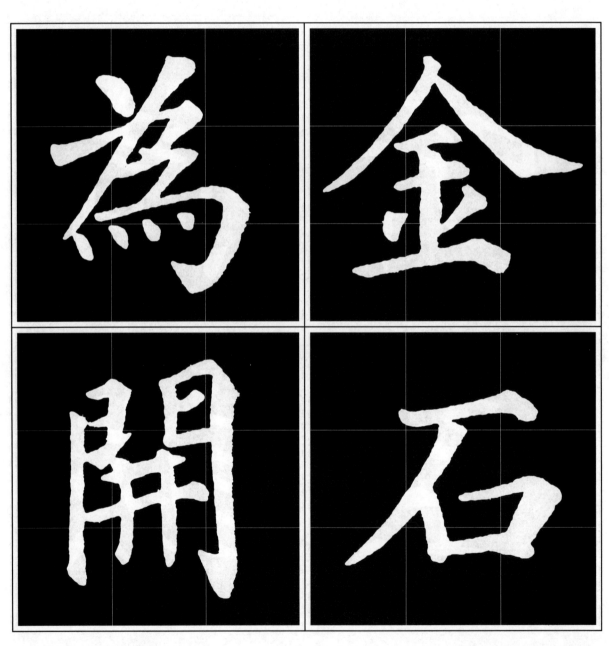

精诚所至　金石为开

功 崇 惟 志

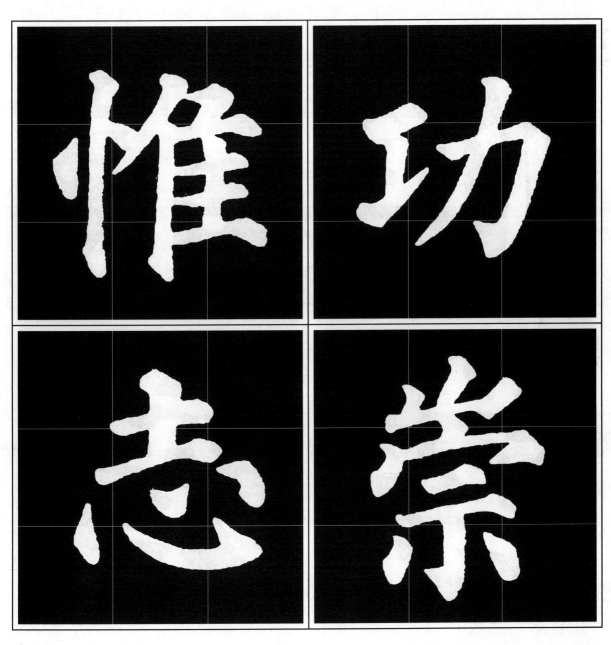

功崇惟志　业广惟勤

業廣惟勤

功崇惟志　业广惟勤

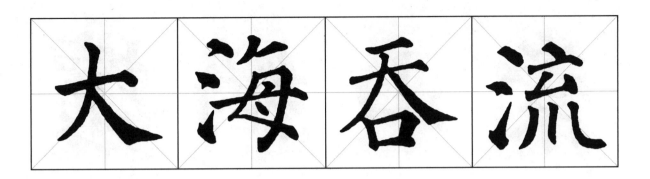

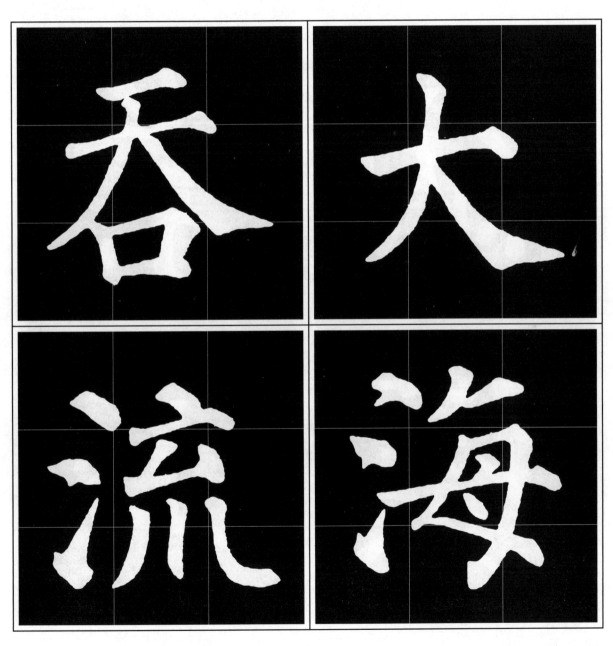

大海吞流　崇山纳壤

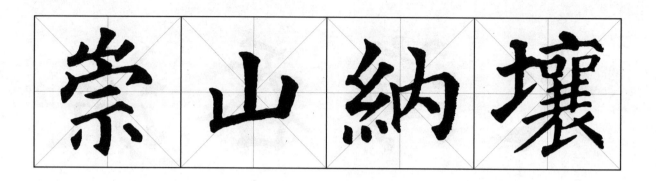

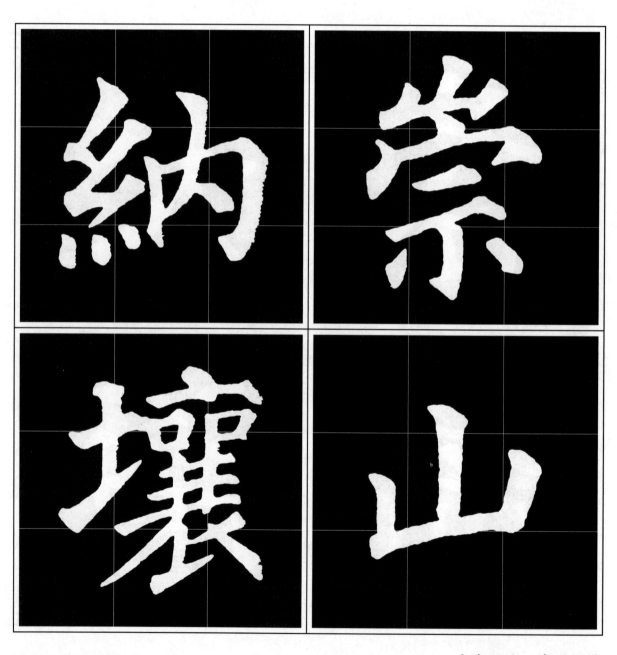

大海吞流　崇山纳壤

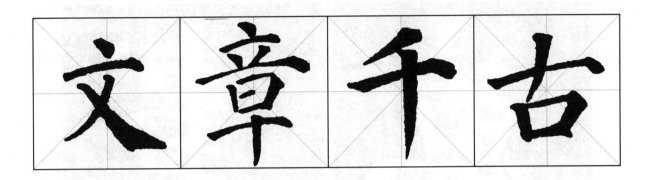

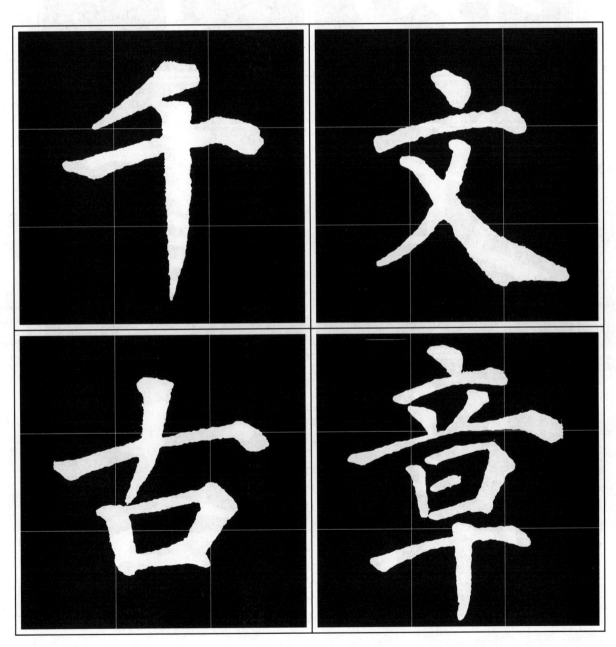

文章千古事　书法万年传

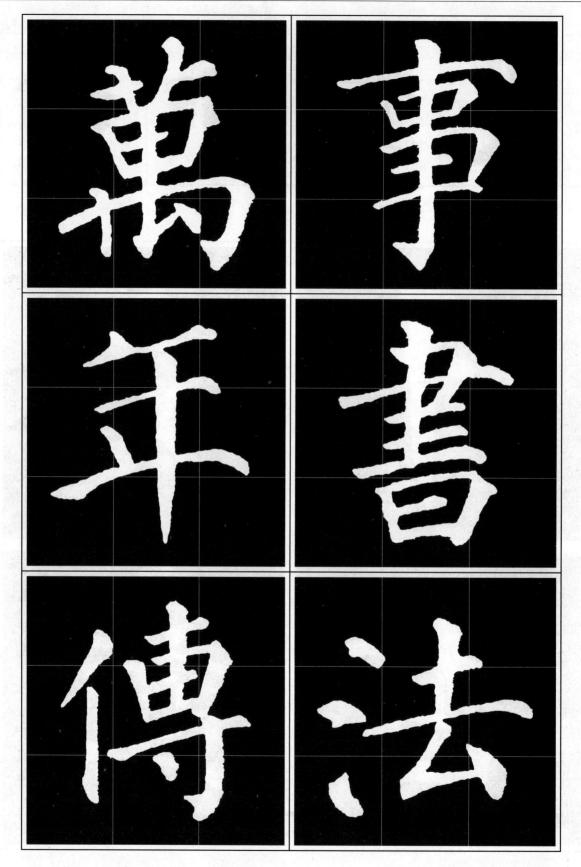

文章千古事　书法万年传

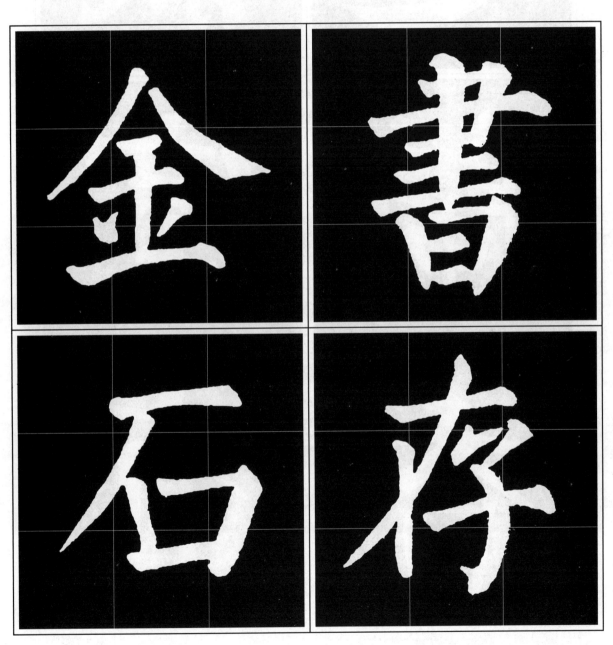

书存金石气　室有芝兰香

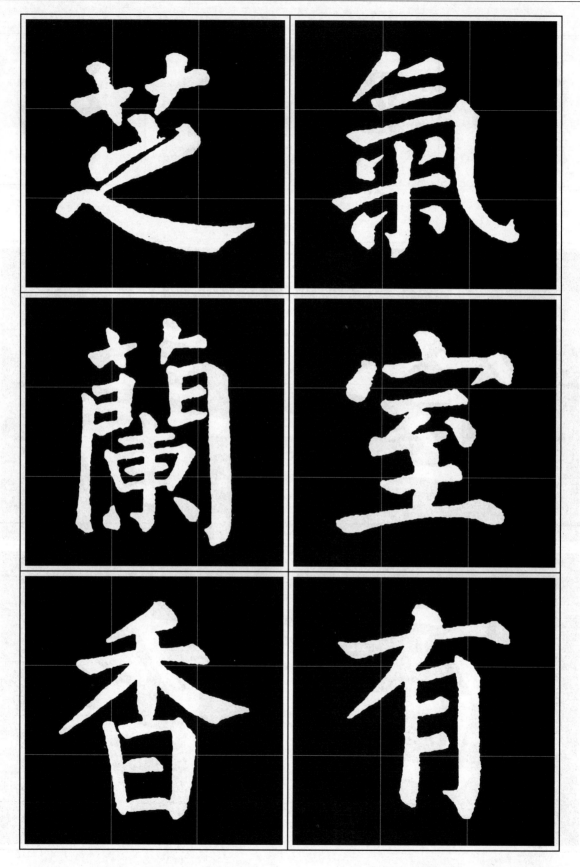

书存金石气　室有芝兰香

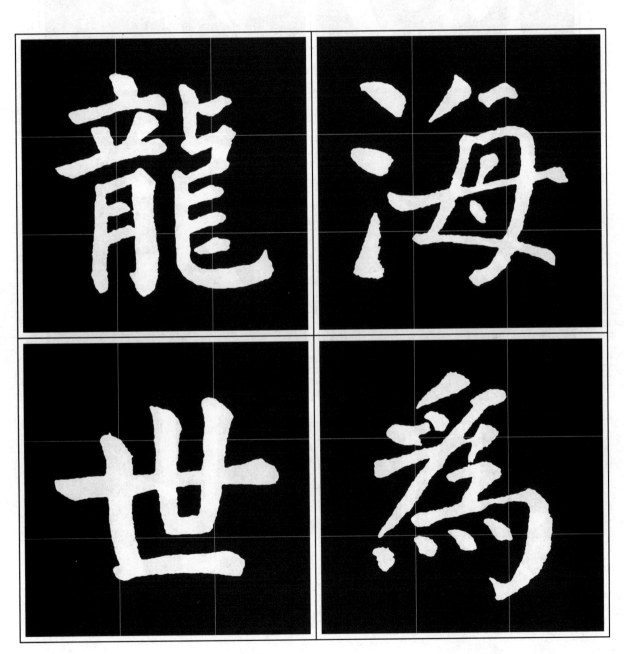

海为龙世界　天是鹤家乡

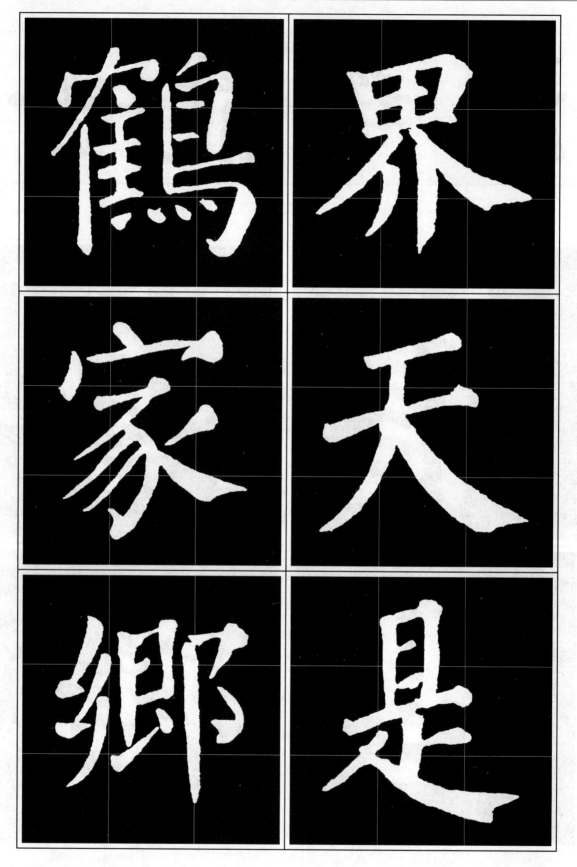

海为龙世界　天是鹤家乡

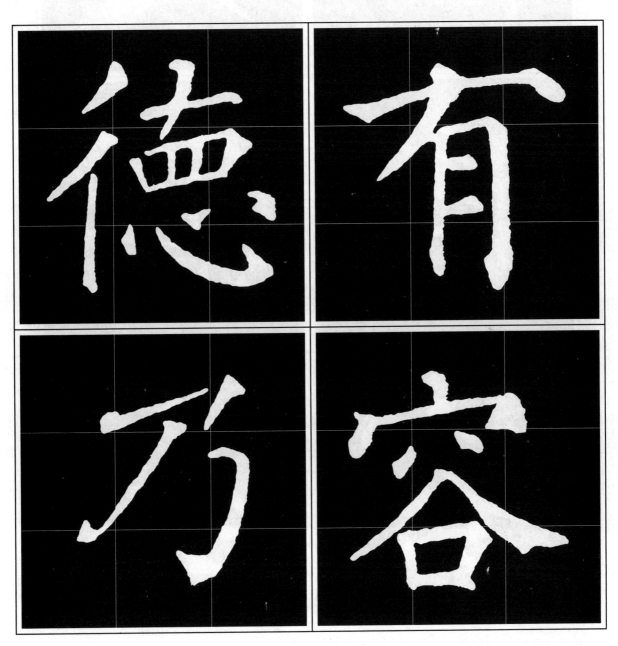

有容德乃大　无欲心自安

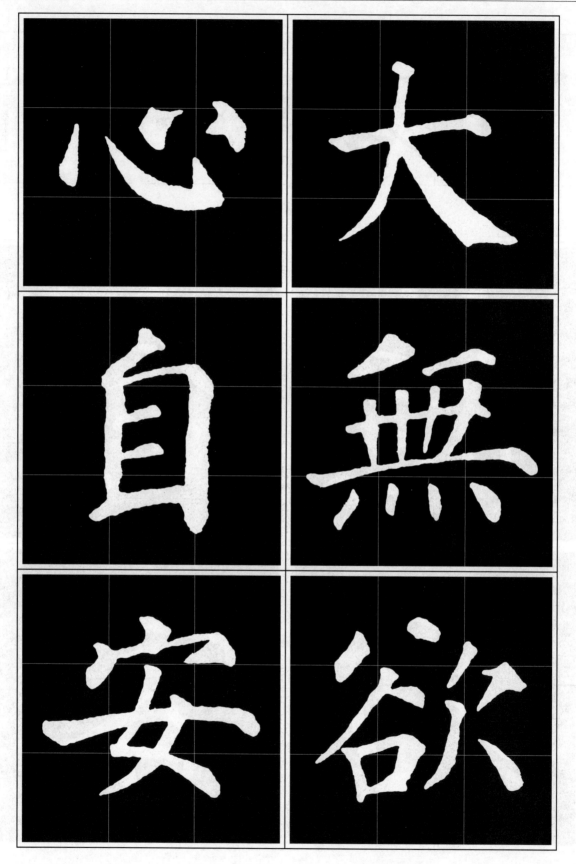

有容德乃大　无欲心自安

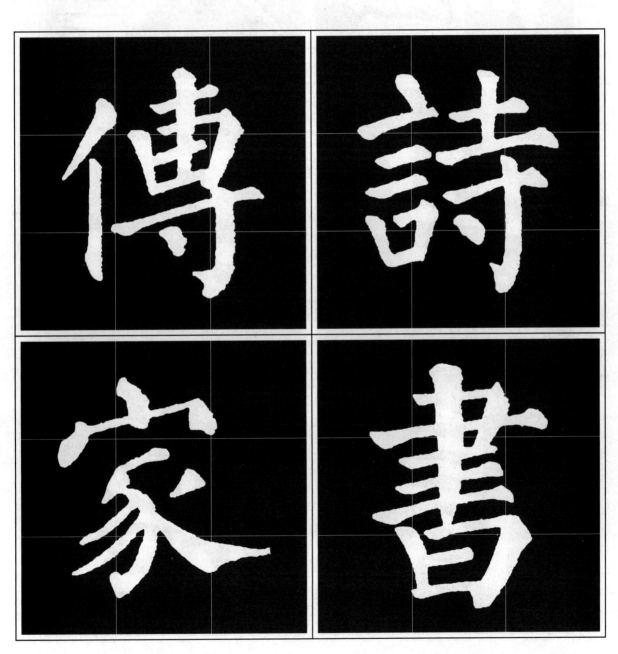

诗书传家久　品德继世长

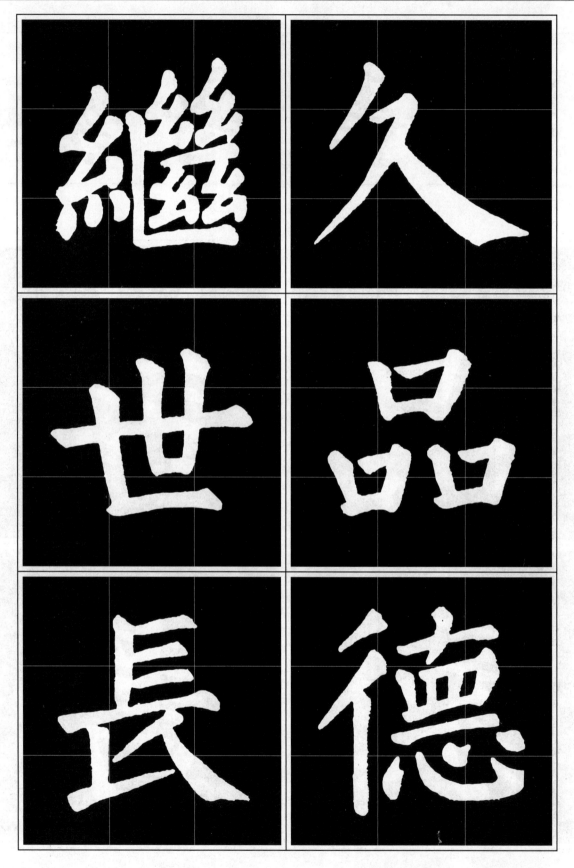

诗书传家久　品德继世长

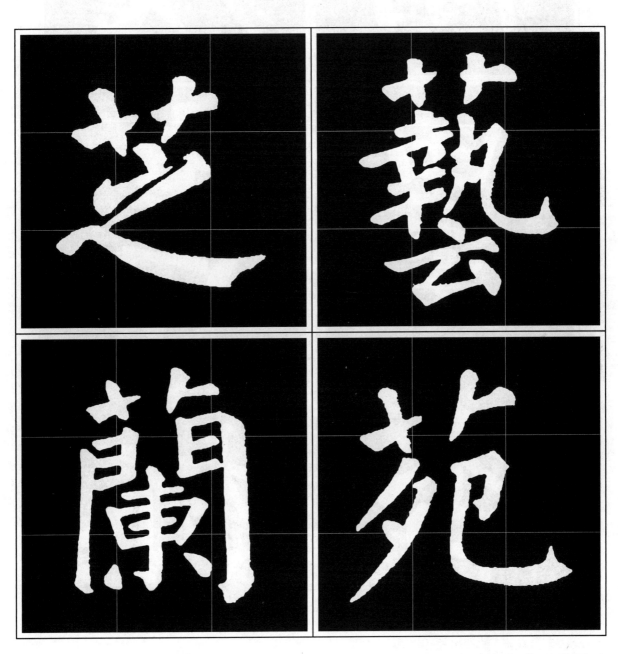

艺苑芝兰茂　书林翰墨香

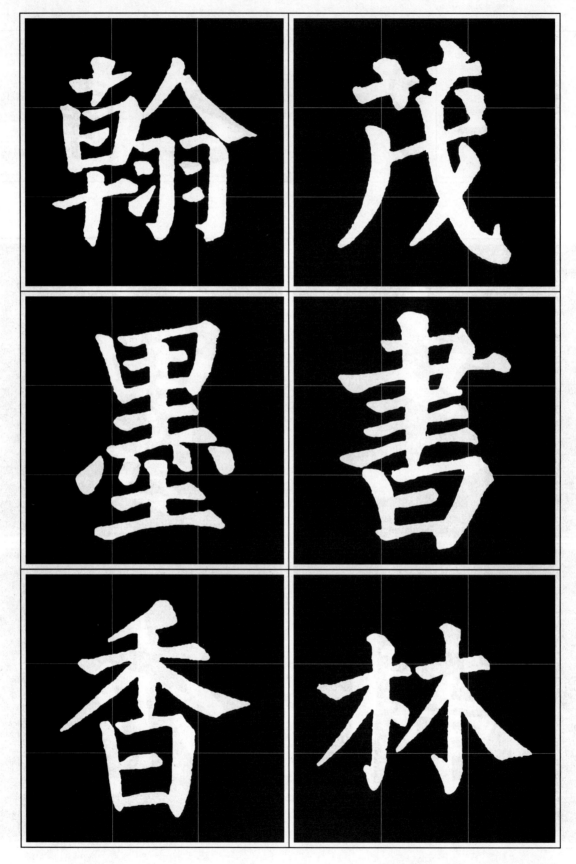

艺苑芝兰茂　书林翰墨香

開張天岸

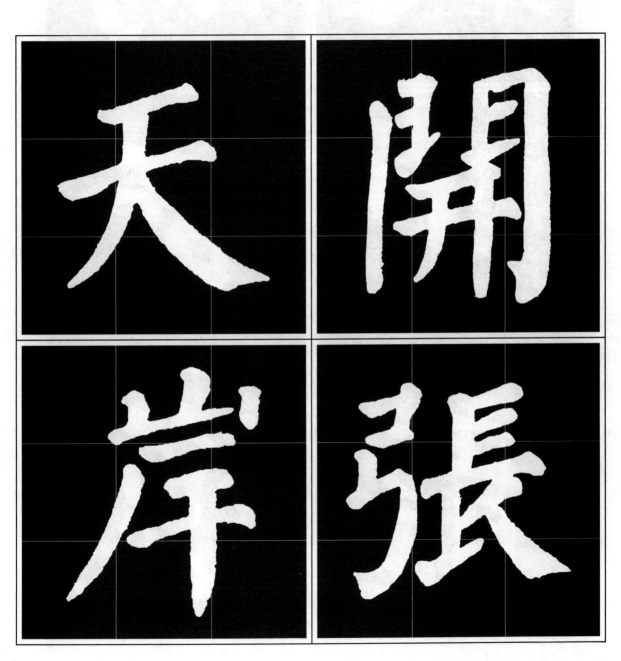

开张天岸马　奇逸人中龙

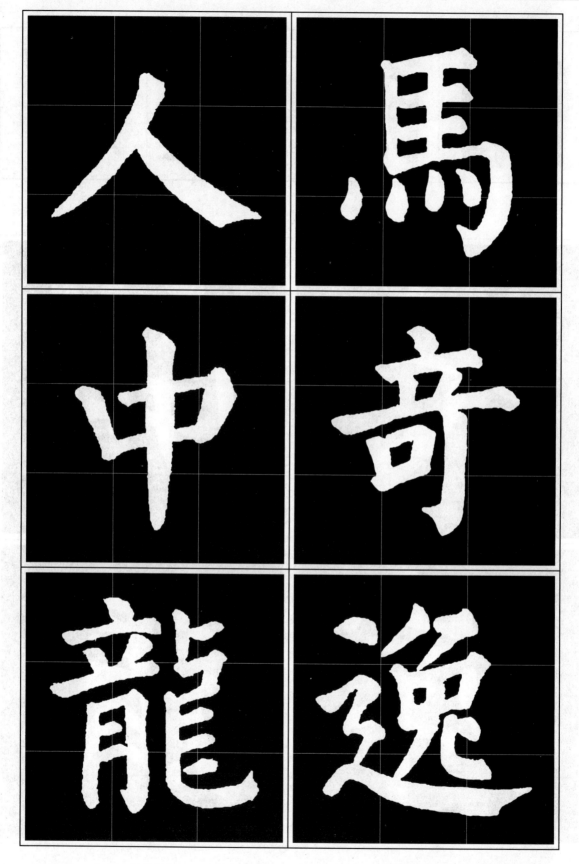

开张天岸马　奇逸人中龙

明月一池

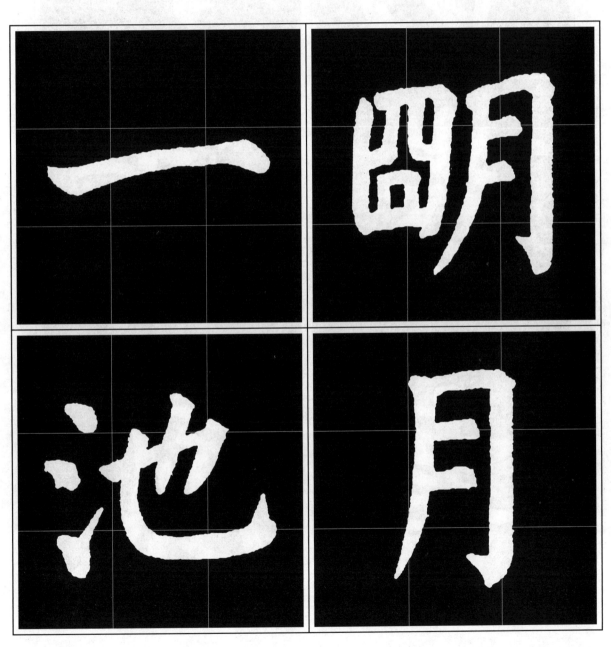

明月一池水　清风万卷书

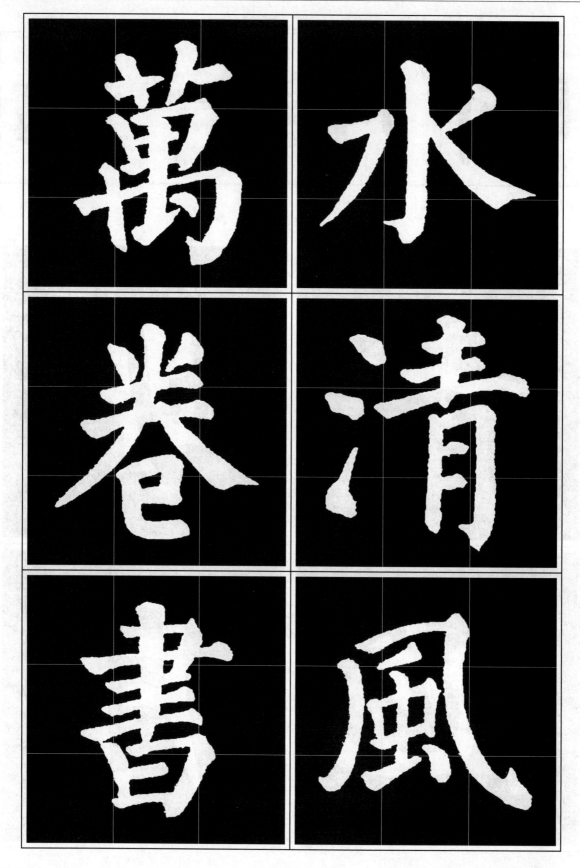

明月一池水　清风万卷书

詩 情 光 日

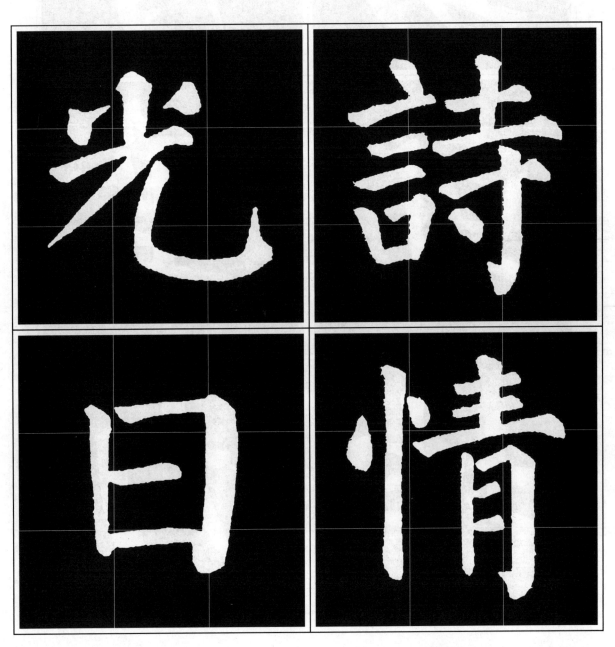

诗情光日月　笔力动乾坤

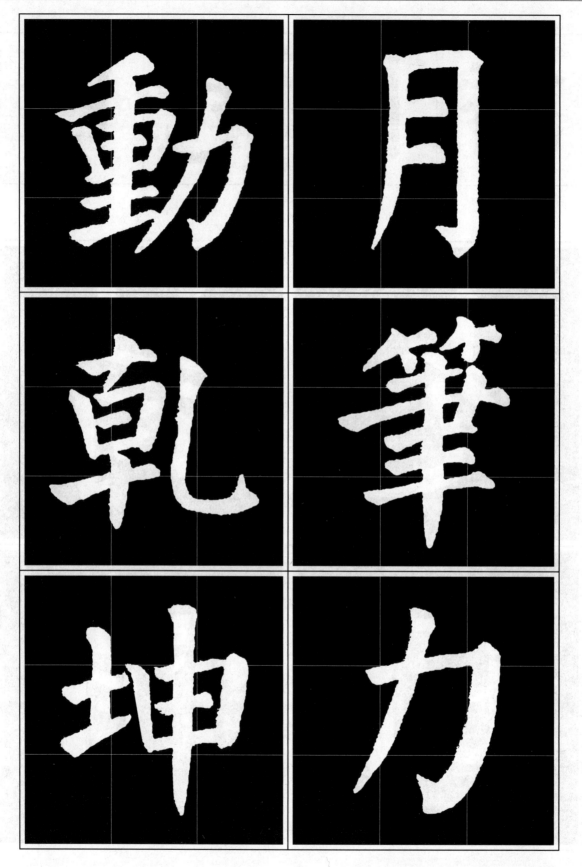

诗情光日月　笔力动乾坤

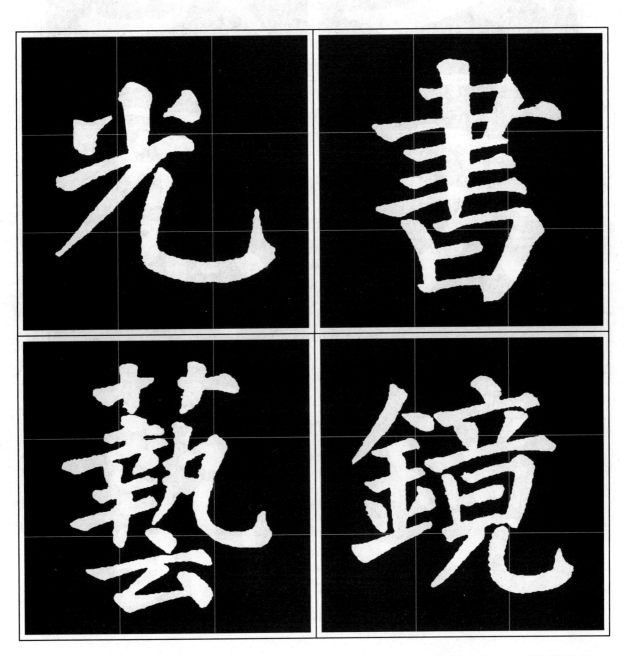

书镜光艺苑　墨龙起天池

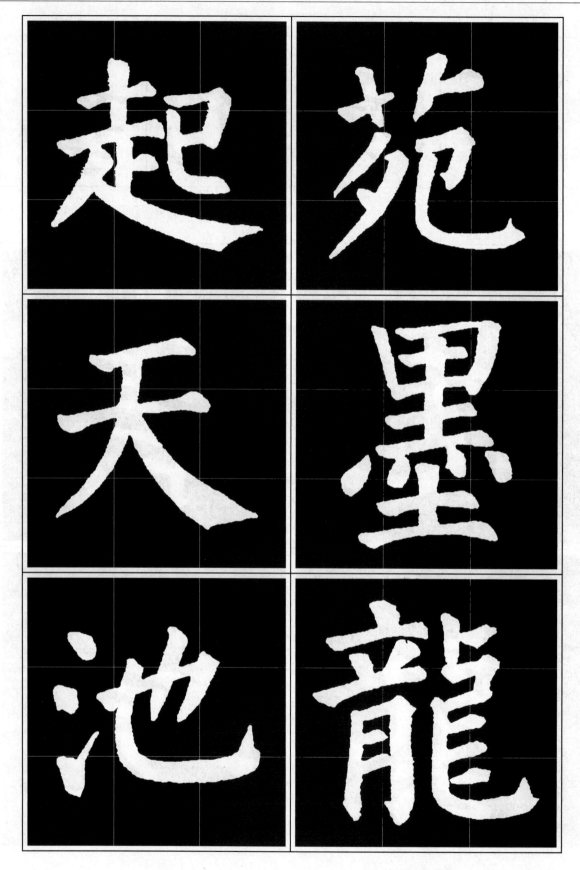

书镜光艺苑　墨龙起天池

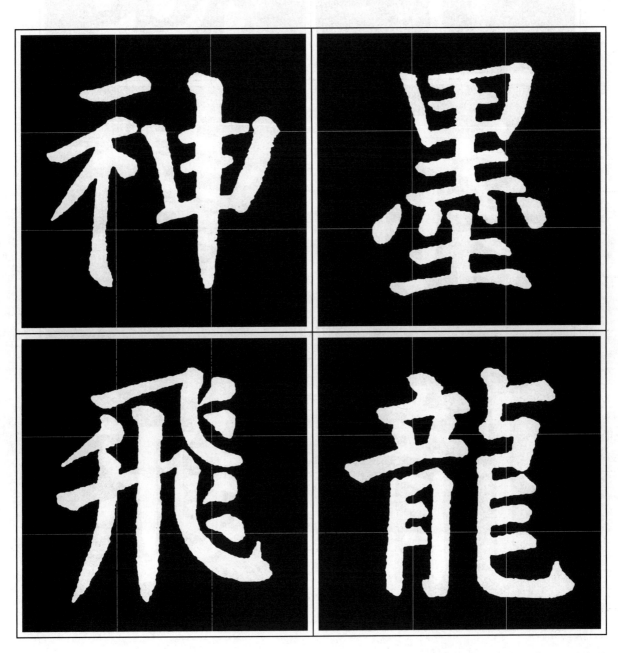

墨龙神飞意　书趣雅韵情

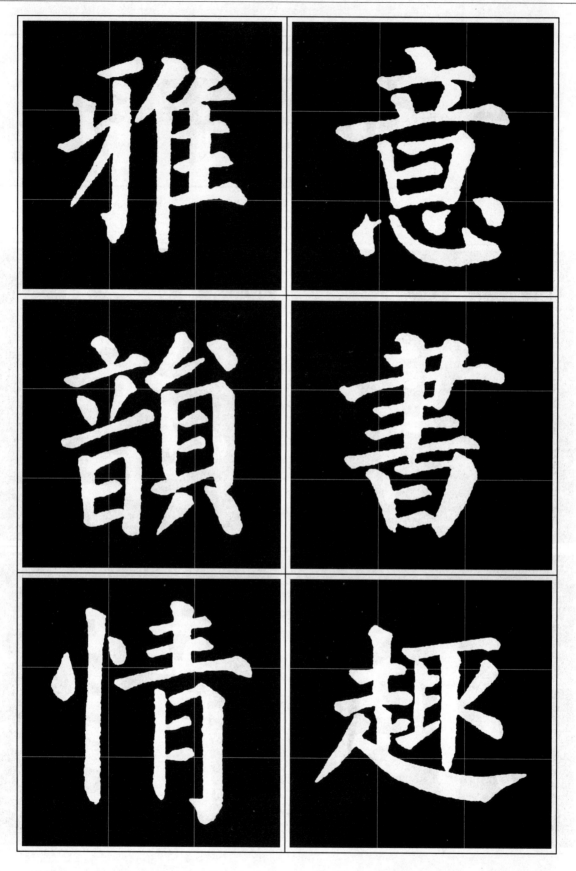

墨龙神飞意　书趣雅韵情

月明满地

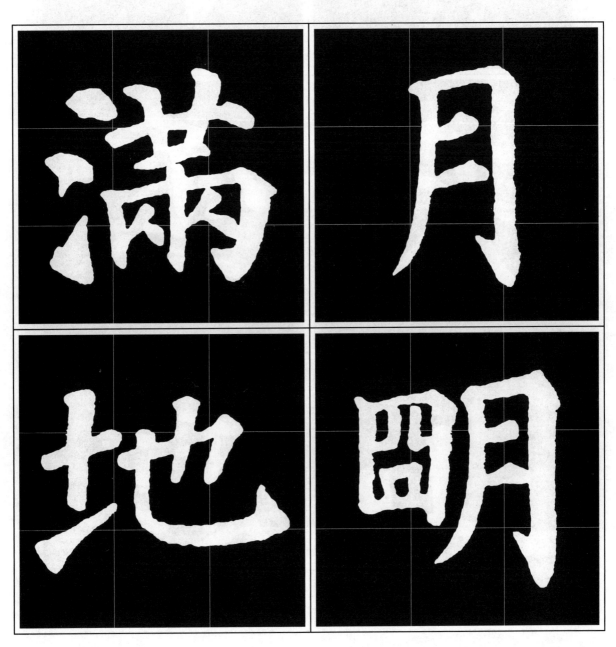

月明满地水　云起一天山

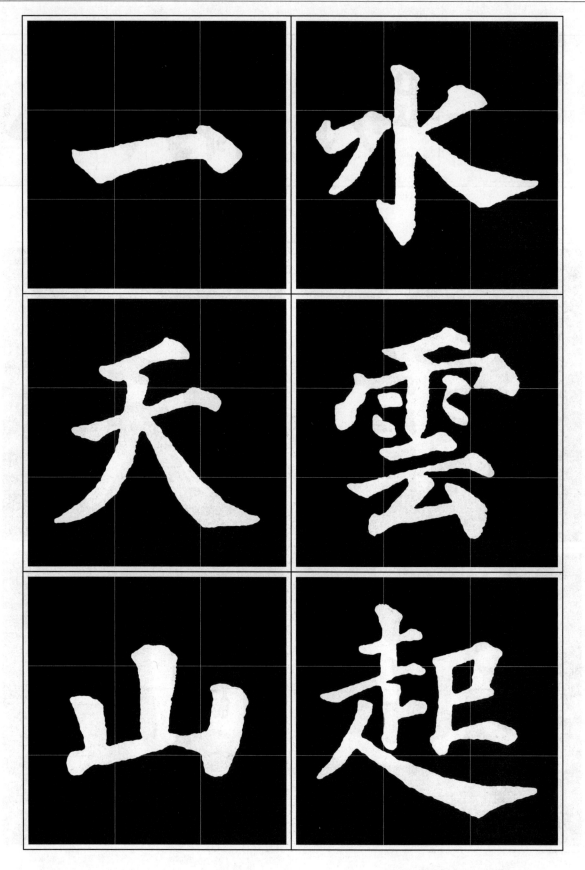

月明满地水　云起一天山

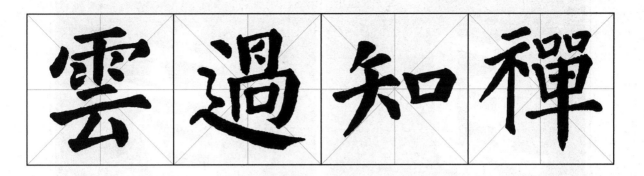

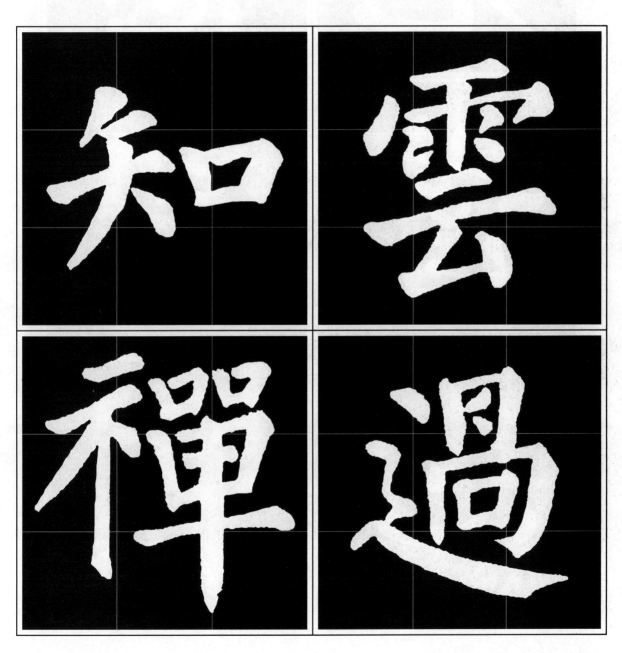

云过知禅意　泉流见道心

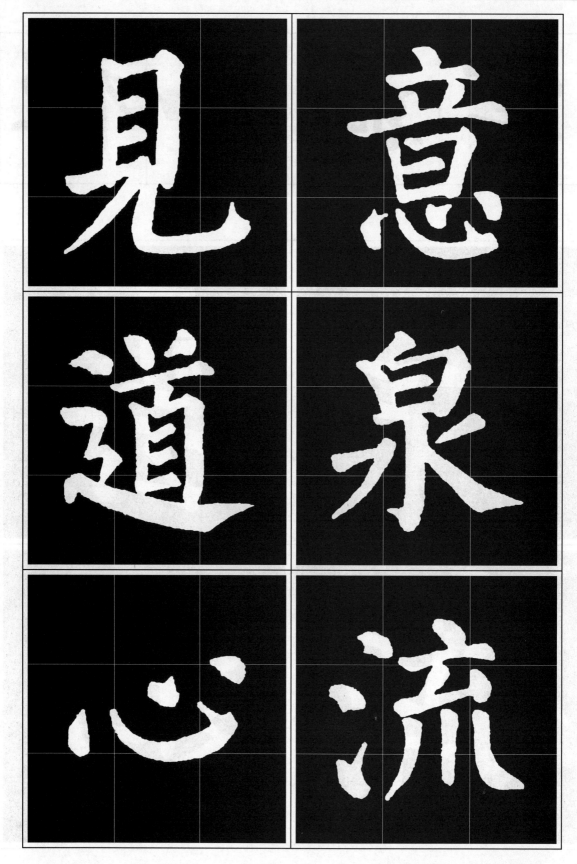

云过知禅意　泉流见道心

宗 龍 門 造

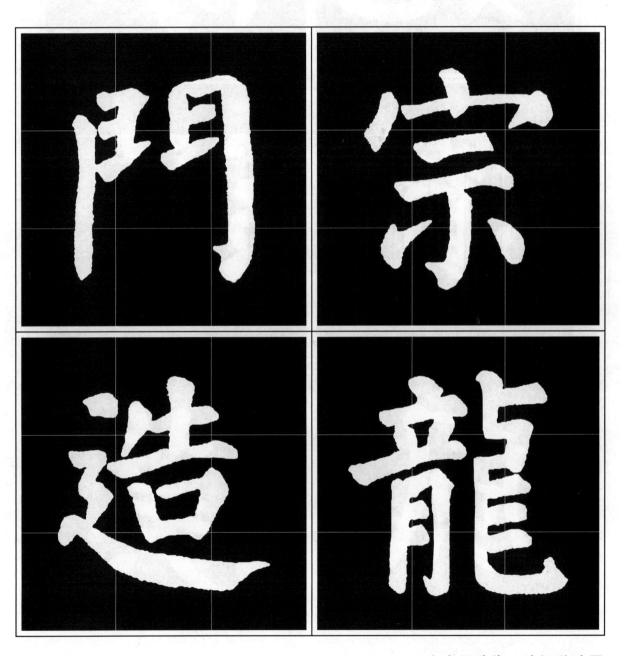

宗龙门造像　追汉魏遗风

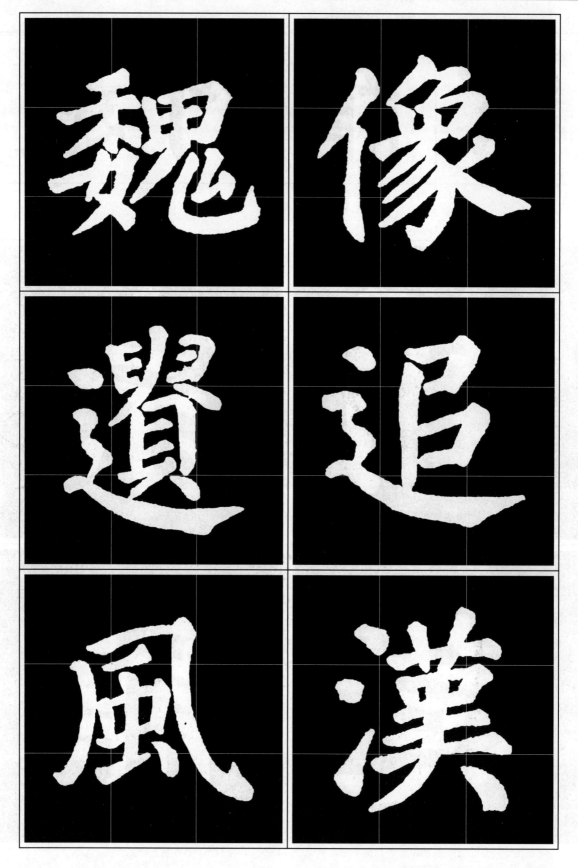

宗龙门造像　追汉魏遗风

精 神 到 處

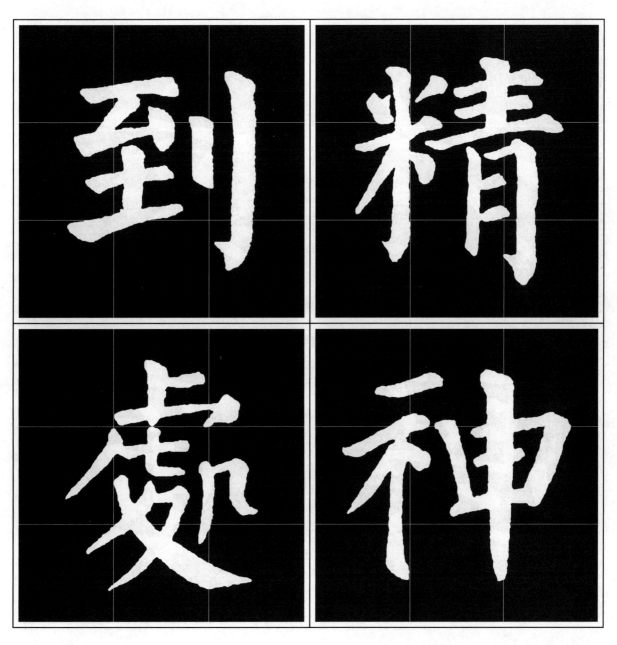

精神到处文章老　学问深时意气平

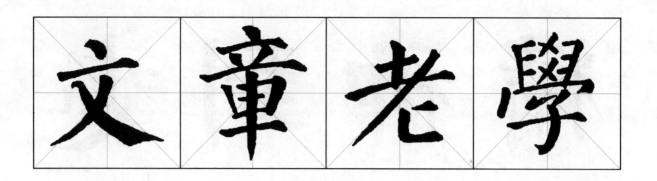

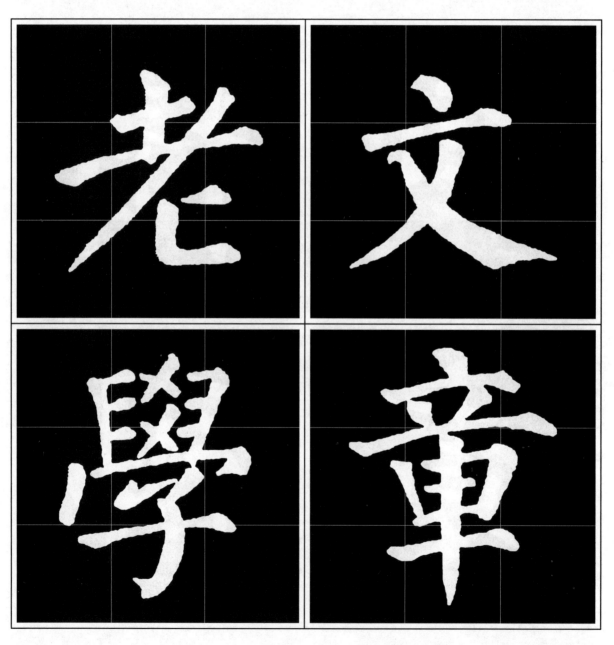

精神到处文章老　学问深时意气平

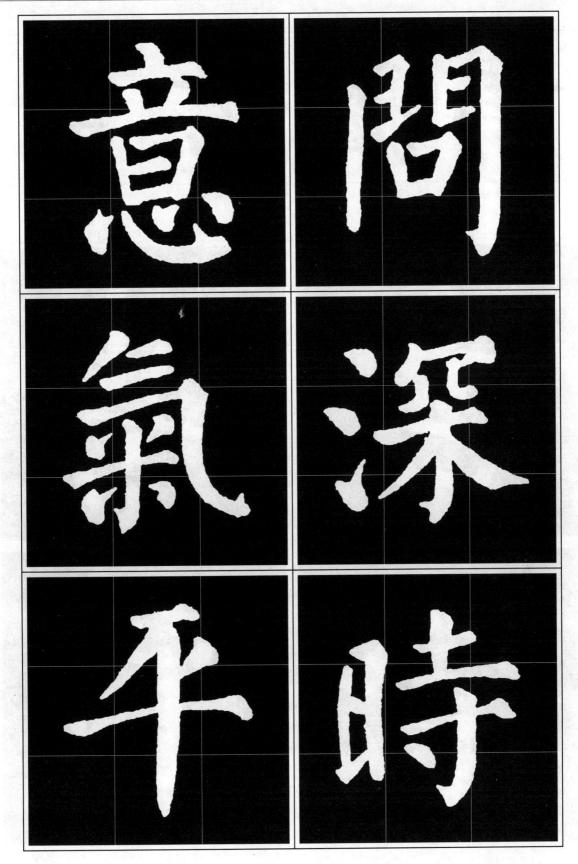

精神到处文章老　学问深时意气平

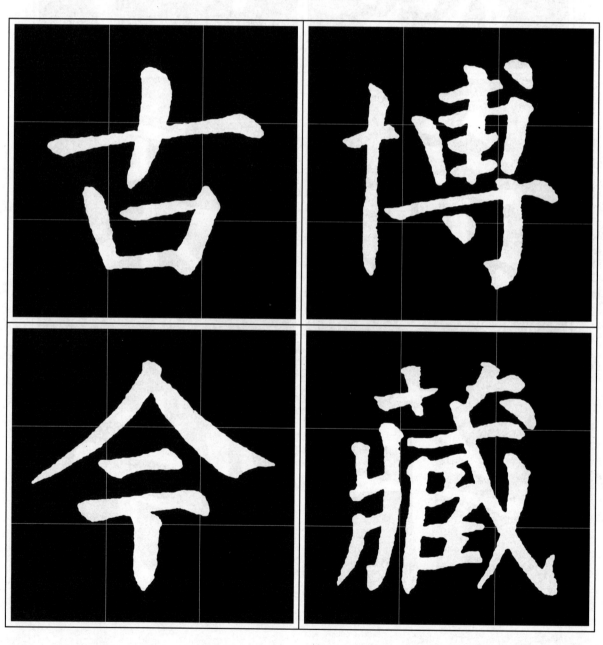

博藏古今清香满　独爱雅静志趣高

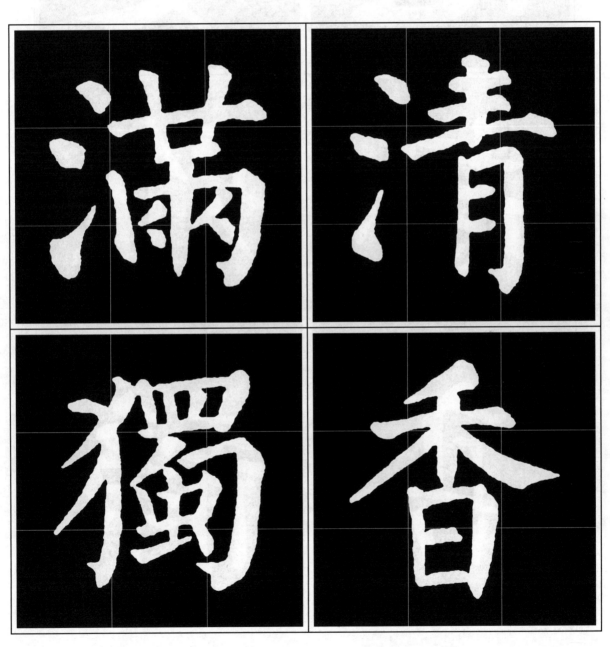

清 香 满 独

博藏古今清香满　独爱雅静志趣高

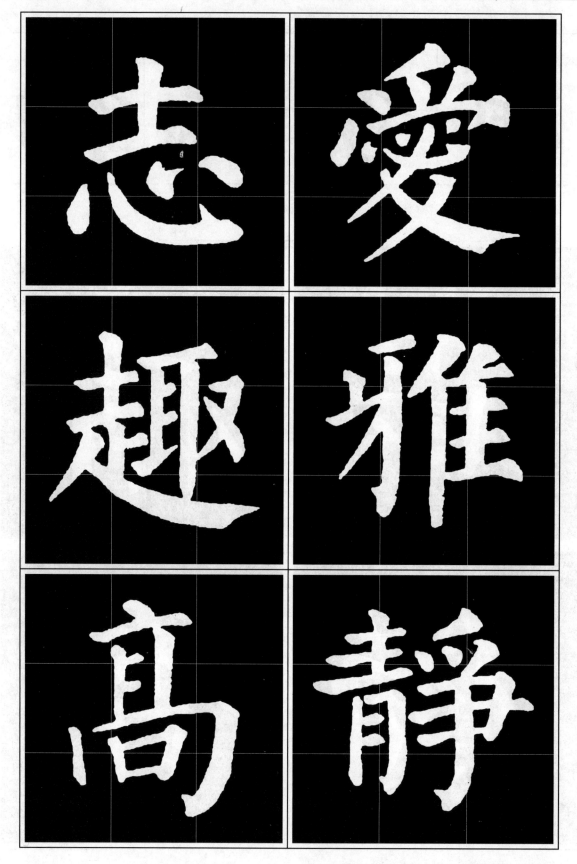

博藏古今清香满　独爱雅静志趣高

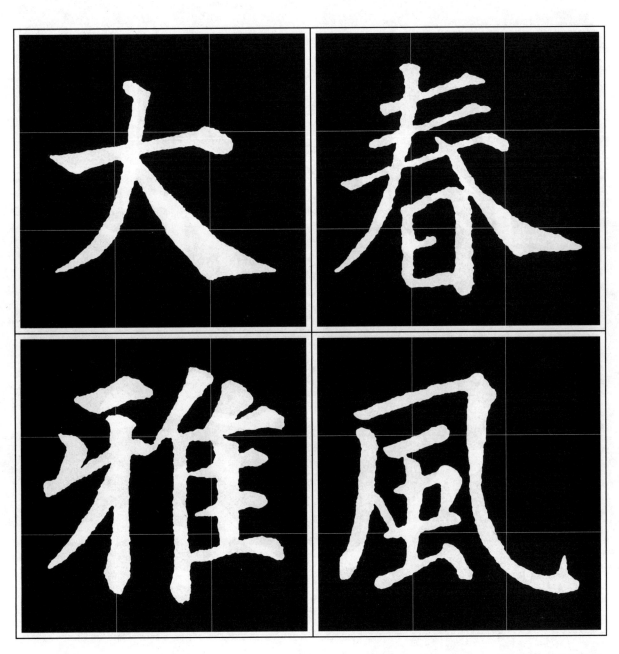

春风大雅能容物　秋水文章不染尘

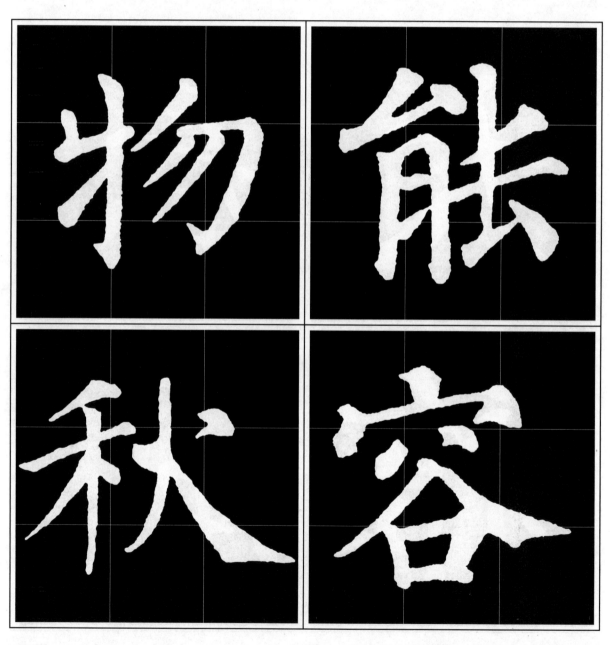

能 容 物 秋

春风大雅能容物　秋水文章不染尘

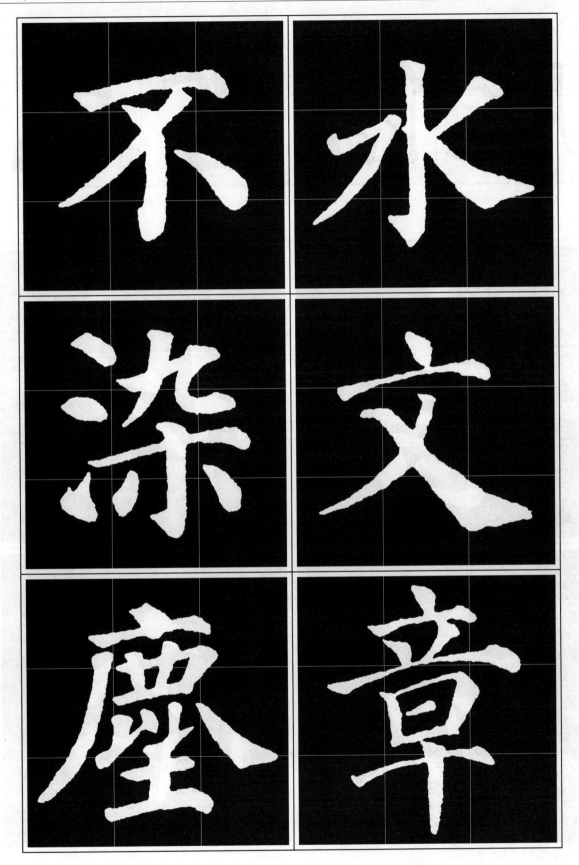

春风大雅能容物　秋水文章不染尘

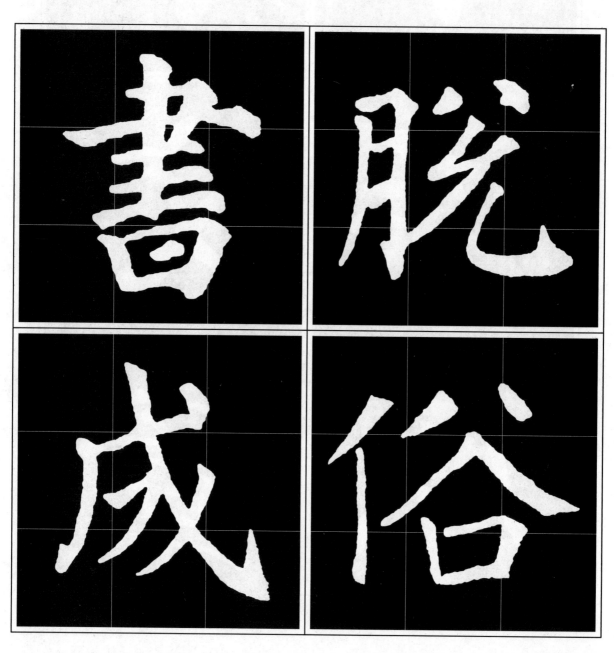

脱俗书成一家法　写生卷有四时春

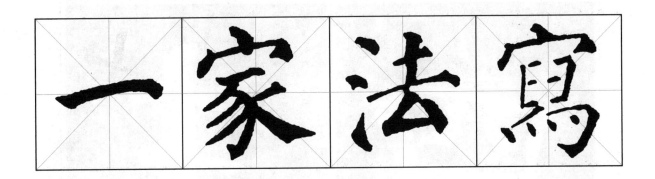

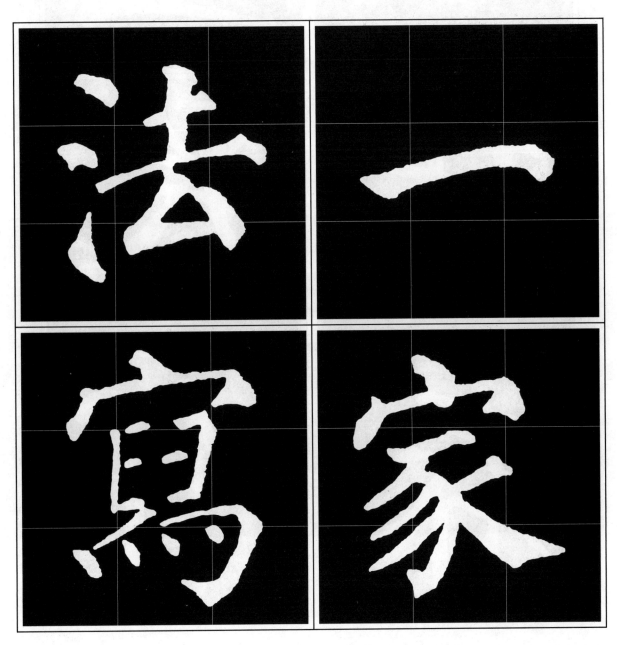

脱俗书成一家法　写生卷有四时春

脱俗书成一家法　写生卷有四时春

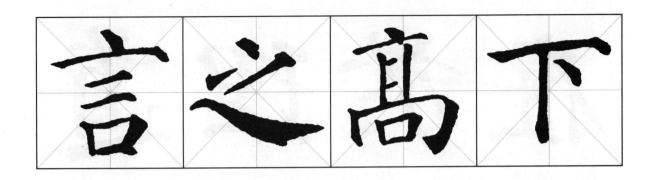

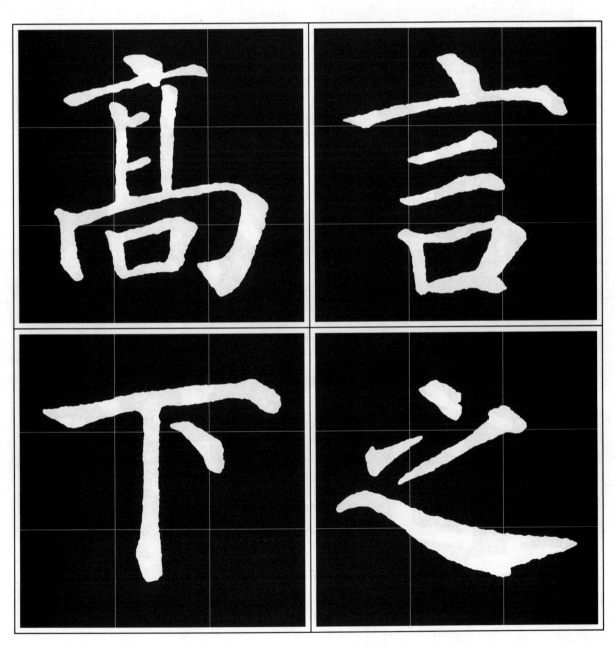

言之高下在于理　道无古今惟其时

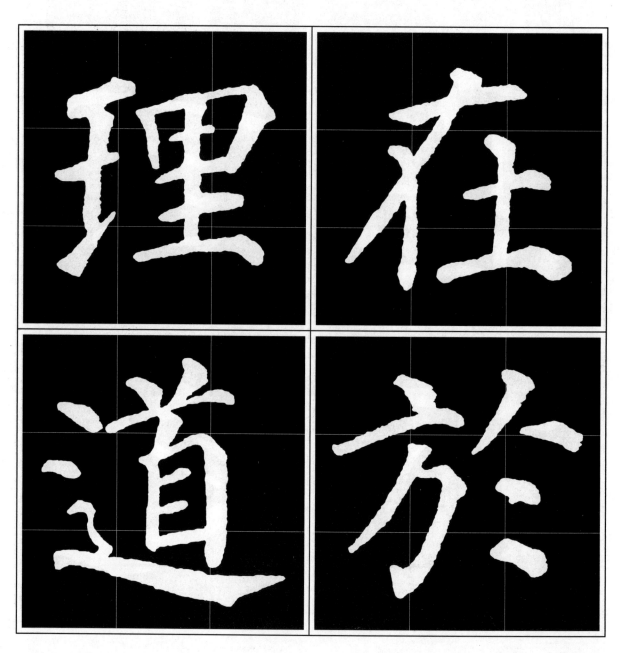

言之高下在于理　道无古今惟其时

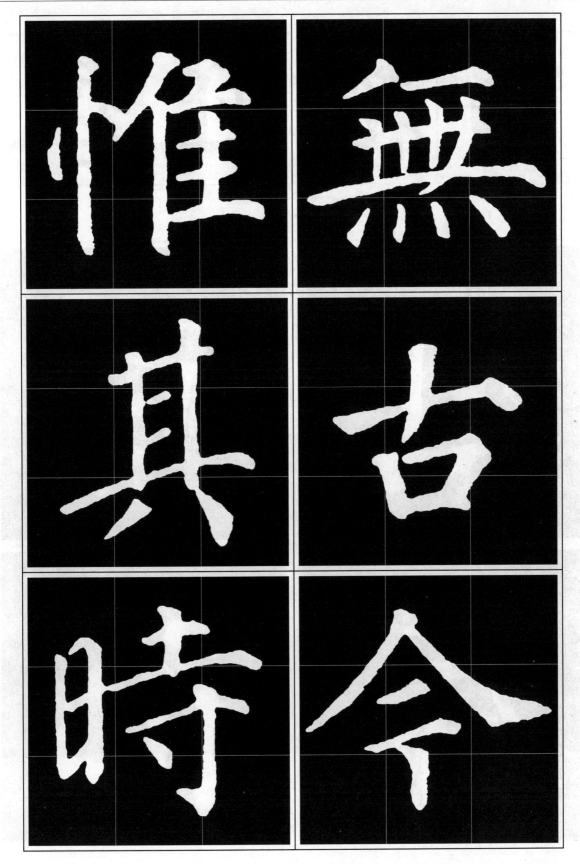

言之高下在于理　道无古今惟其时

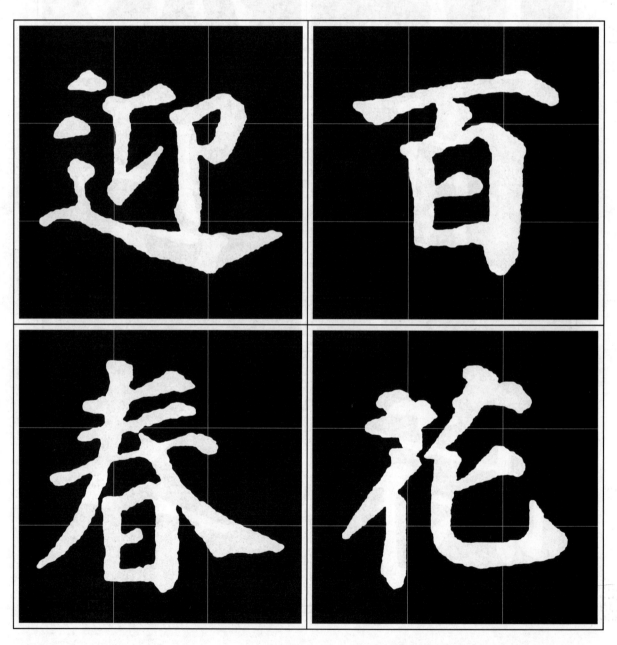

百花迎春香满地　万事如意喜盈门

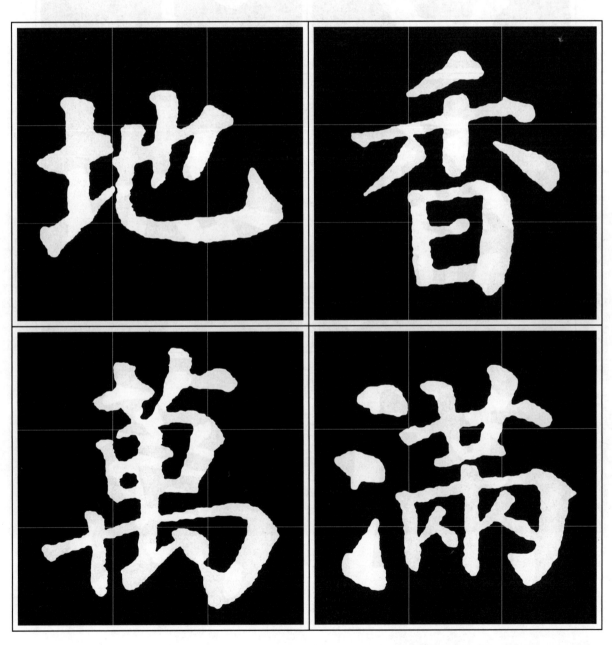

百花迎春香满地　万事如意喜盈门

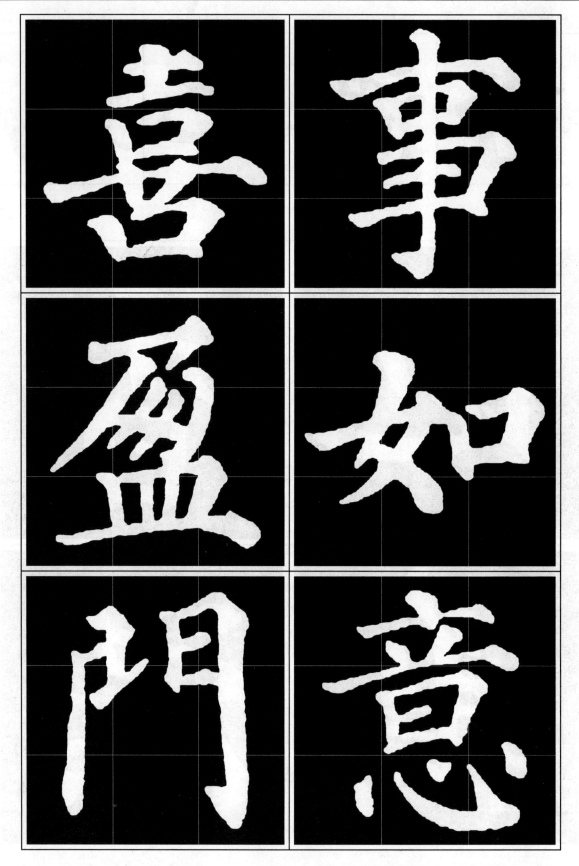

百花迎春香满地　万事如意喜盈门

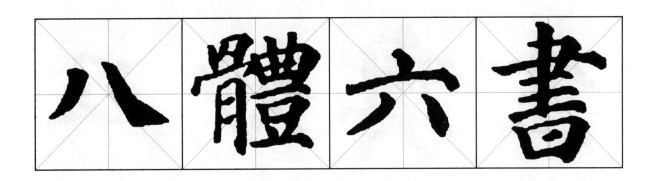

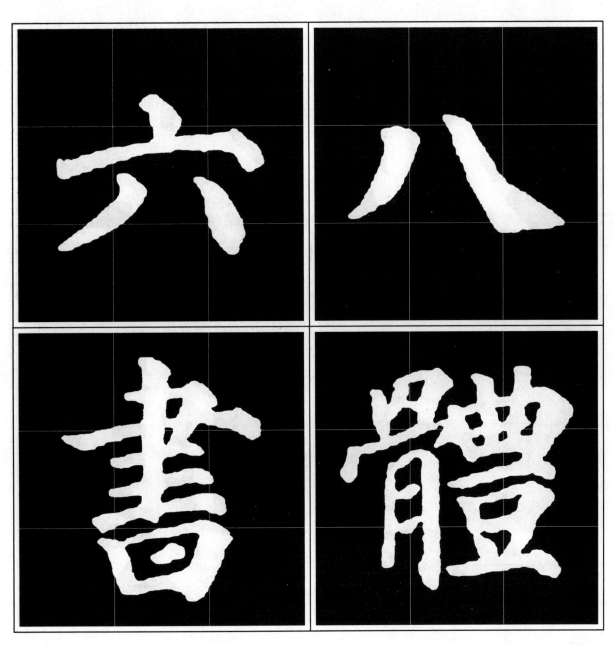

八体六书生奥妙　五山十水见精神

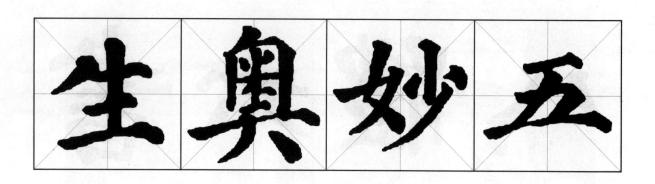

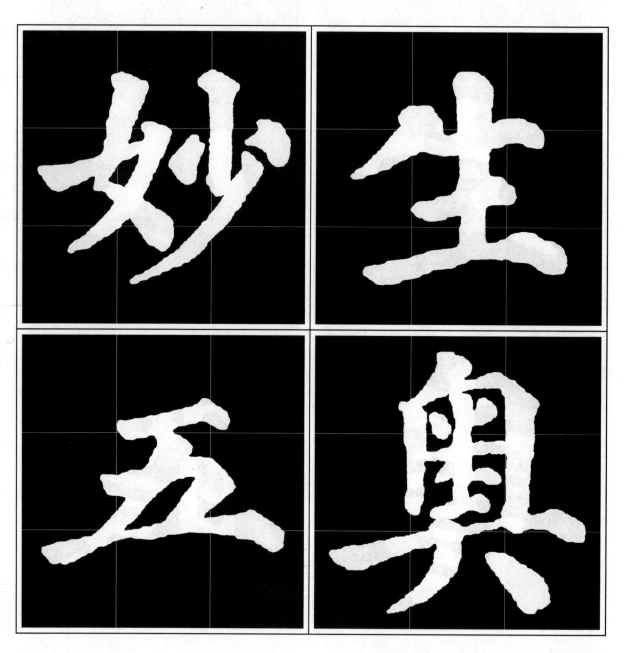

八体六书生奥妙　五山十水见精神

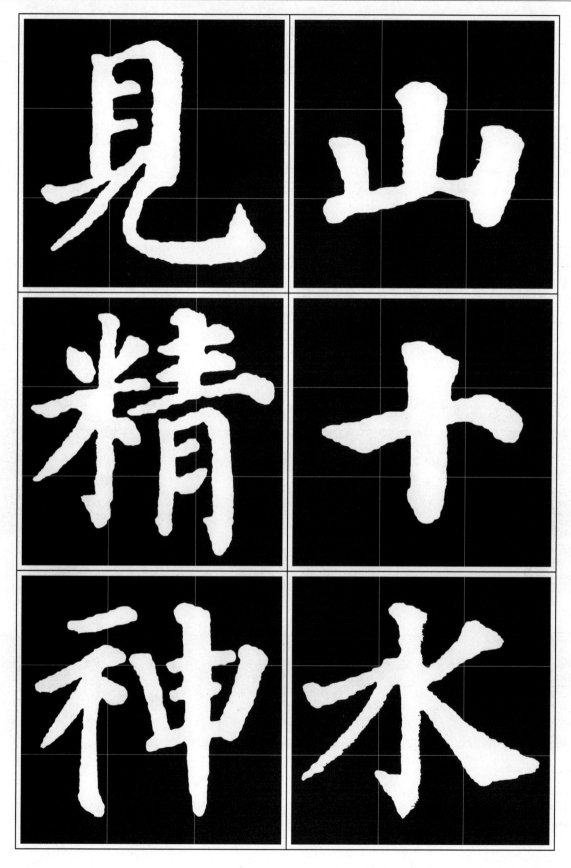

八体六书生奥妙　五山十水见精神

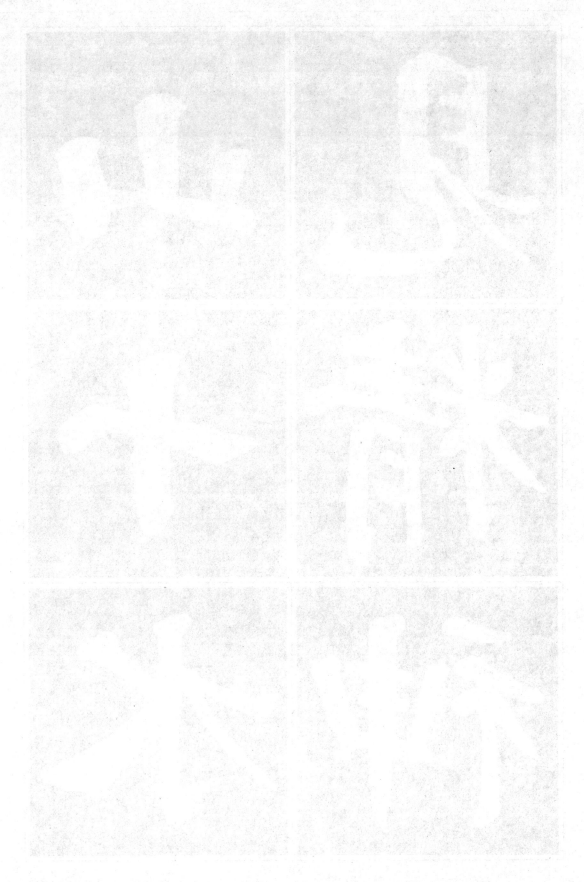